一試就會作の陶土胸針＆造型小物

CONTENTS

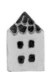
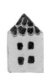
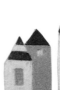
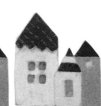

Foods

食 物

Design / merenda

從可愛的甜點到超人氣麵包的圖樣，
皆善用陶土質感的特色，作成胸針囉！

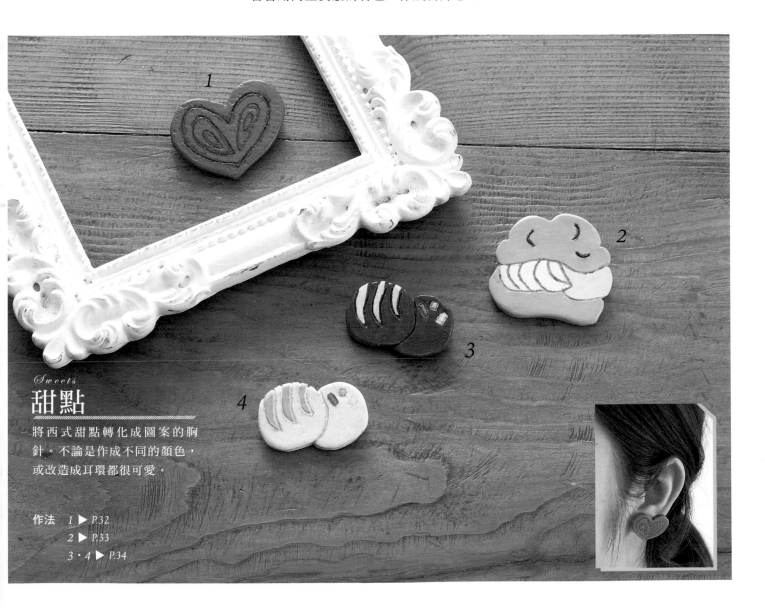

Sweets

甜點

將西式甜點轉化成圖案的胸
針。不論是作成不同的顏色，
或改造成耳環都很可愛。

作法　1 ▶ P.32
　　　2 ▶ P.33
　　　3・4 ▶ P.34

1

Cafe

咖啡

俏皮的咖啡圖案胸針。變化咖
啡杯的顏色，或寫上不同的文
字，就能展現原創性＆享有樂
趣喔！

作法　5 ▶ P.34
6至8 ▶ P.35

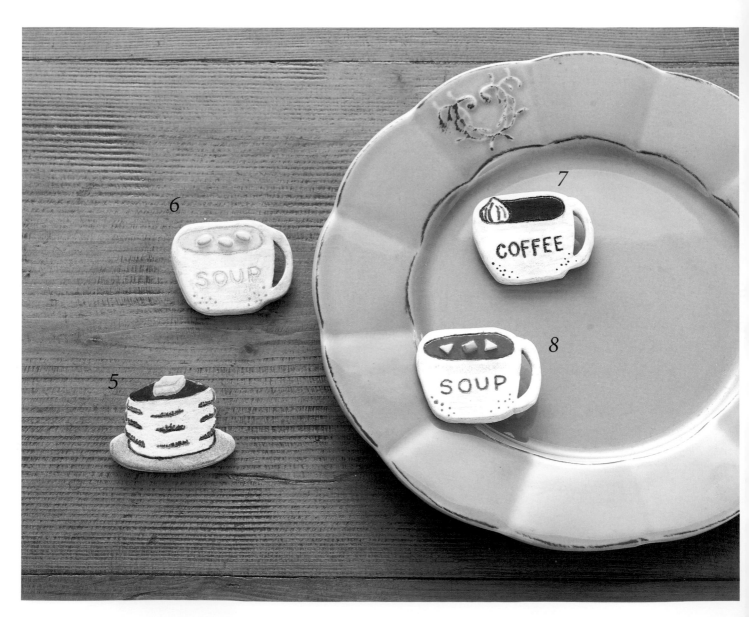

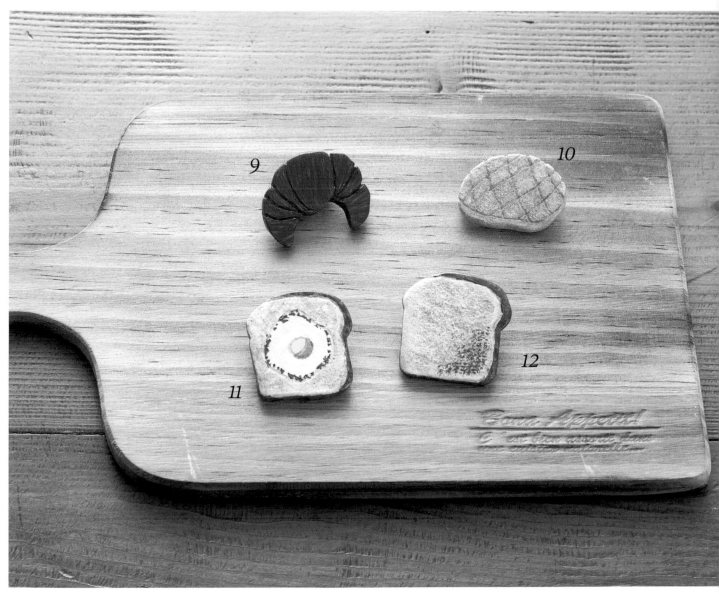

作法　9 ▶ P.36
　　　　10 ▶ P.36
　　　　11 ▶ P.37
　　　　12 ▶ P.37

Bread
麵包

麵包圖案正流行！作得稍微大
一些，可作為帽子或襯衫的重
點裝飾。改造成髮圈也很OK
喔！

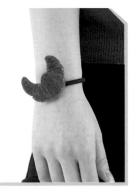

13
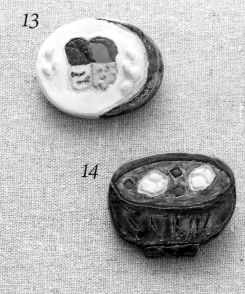

15
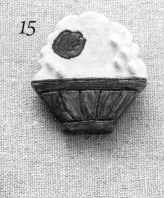

16
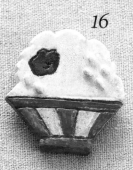

14

Meal
米飯

這是專為貪吃鬼量身打造的圖案。可以作為提袋的小飾物，也可以改造成筷子架。

作法　13 ▶ P.38
　　　14 ▶ P.38
　　　15・16 ▶ P.39

Mushrooms
蘑菇

逼真的蘑菇胸針。別上存在感
十足的胸針，就能成為當天的
裝扮亮點。

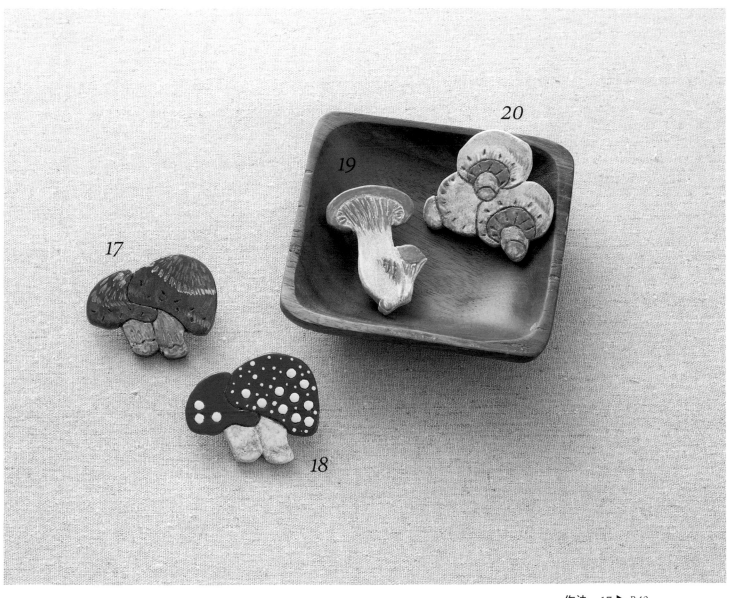

作法　17 ▶ P.40
　　　18 ▶ P.40
　　　19 ▶ P.41
　　　20 ▶ P.41

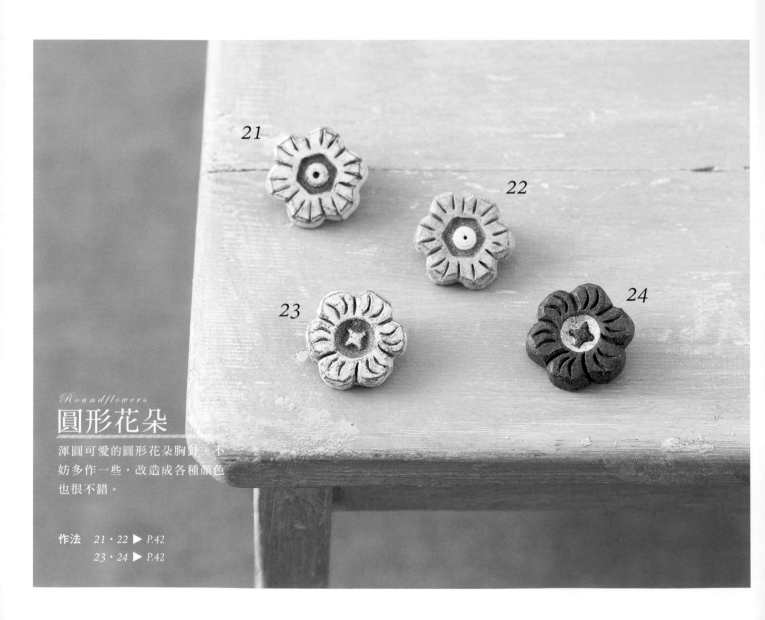

Botanical

植 物

Design / yaka

以能夠輕鬆穿戴於身上的大人風設計作為原則進行製作。
也可以試著作成胸針之外的改造喔！

21

22

23

24

Roundflowers
圓形花朵

渾圓可愛的圓形花朵胸針，不
妨多作一些，改造成各種顏色
也很不錯。

作法　21・22 ▶ P.42
　　　23・24 ▶ P.42

花卉

懷舊情調的花卉胸針，隨手搭配即可襯托出時髦的打扮。圖案有大有小，也可成組製作喔！

作法　25・26 ▶ P.43
　　　 27・28 ▶ P.43

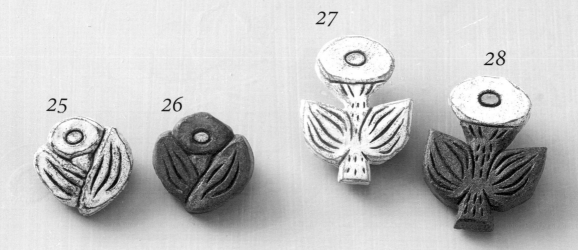

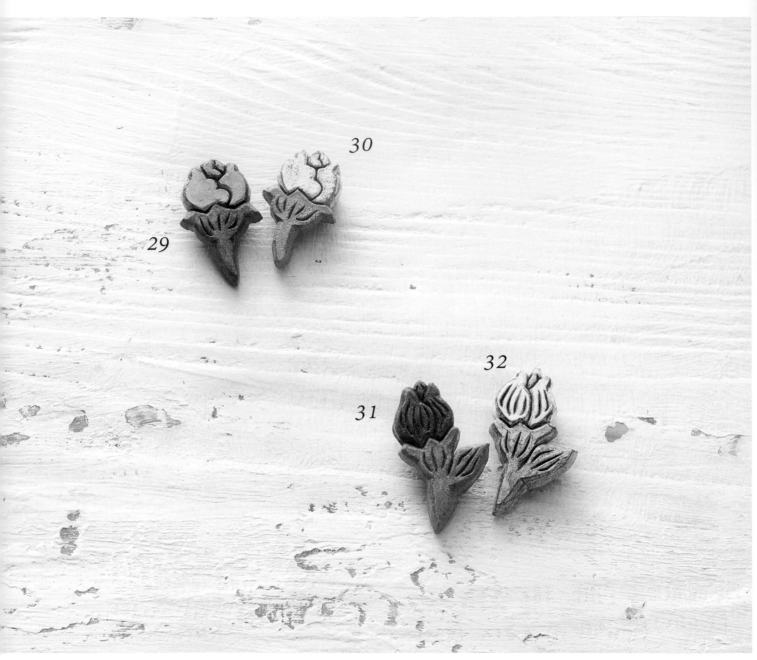

作法　29・30 ▶ P.44
31・32 ▶ P.44

Buds
花蕾

將小巧可愛的花朵蓓蕾作成
圖案。花瓣部分依個人喜好
上色即可。

作法　*33・34* ▶ *P.45*
　　　35・36 ▶ *P.45*

Fruits
果實
以結實飽滿的果實為圖，製成項鍊或髮夾都很不錯。真想與*P.8*的花蕾搭配，作成套組啊！

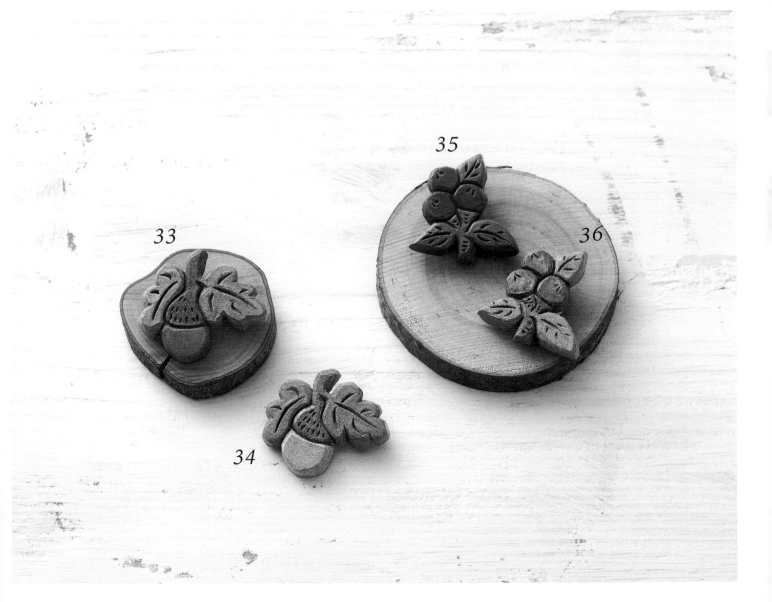

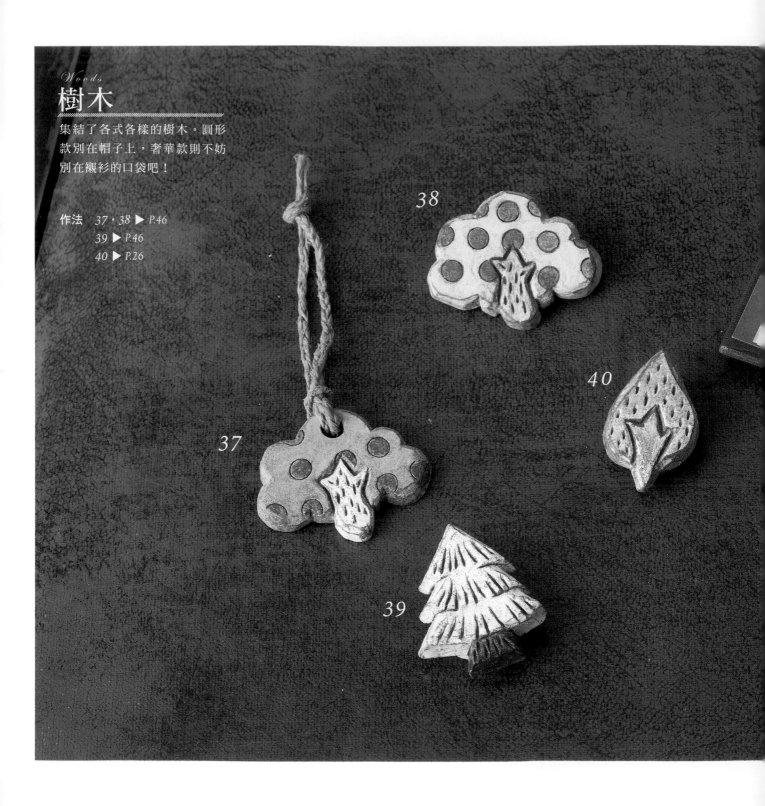

Woods
樹木

集結了各式各樣的樹木。圓形
款別在帽子上，奢華款則不妨
別在襯衫的口袋吧！

作法 37・38 ▶ P.46
 39 ▶ P.46
 40 ▶ P.26

38

40

37

39

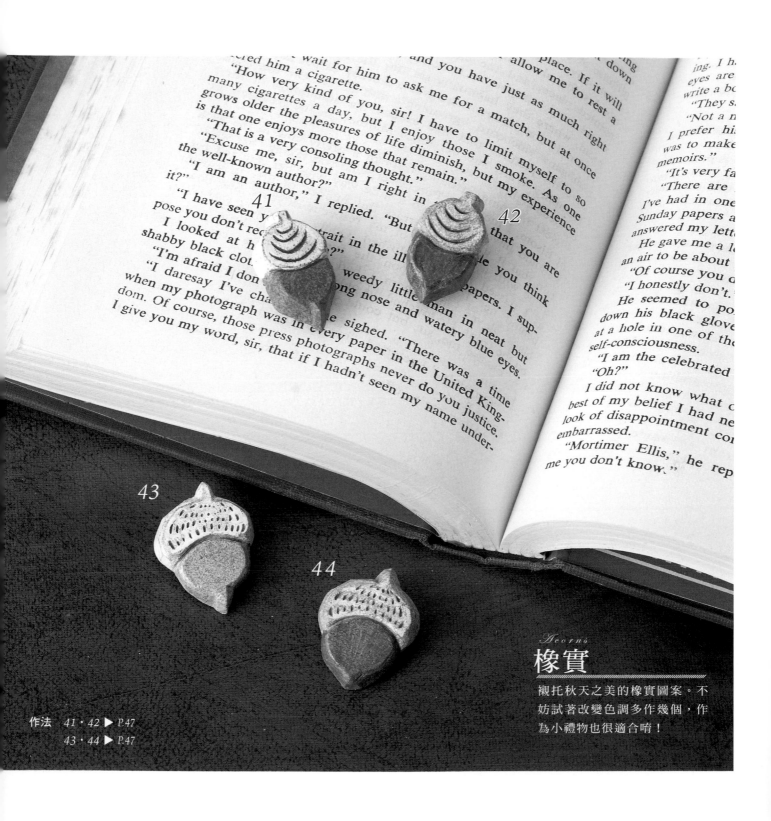

41

42

43

44

Acorns

橡實

襯托秋天之美的橡實圖案。不
妨試著改變色調多作幾個，作
為小禮物也很適合唷！

作法　41・42 ▶ P.47
　　　43・44 ▶ P.47

Creature

動物

Design / Ito Yumiko

本單元聚集了許多大受歡迎的動物圖案。
絢麗多彩的成品似乎頗得孩子們的喜愛呢！

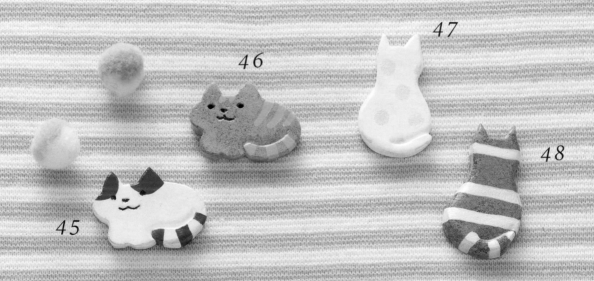

47

46

48

45

Cats

貓咪

表情療癒人心的貓咪。睡午覺的小
貓 & 小貓的背影，你喜歡哪一種
呢？

作法　45・46 ▶ P.48
　　　47・48 ▶ P.48

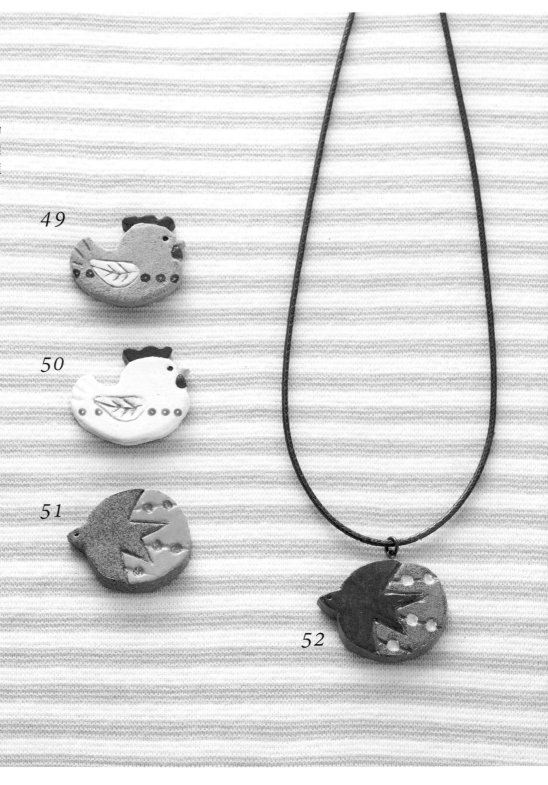

鳥類家禽

穩重安坐的公雞,颯爽飛翔的
燕子,依據當天的心情,該選
擇哪一款來搭配呢?改造成項
鍊也很棒唷!

作法 49・50 ▶ P.49
51・52 ▶ P.49

49

50

51

52

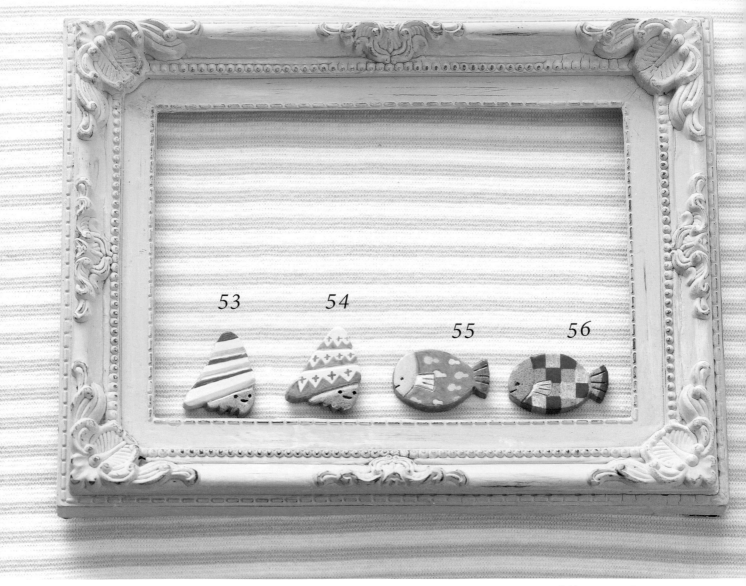

53 54 55 56

作法 53・54 ▶ P.50
 55・56 ▶ P.50

In the water

水中生物

寄居蟹＆魚兒登場！就算和朋友
擁有相同款式，只要以鮮豔多彩
的顏色作出變化，也很有趣。

On the land

陸生動物

圓潤可愛的兔子＆小豬，似乎
很適合小小孩呢！顏色或花樣
可以自由創作。

作法　*57・58* ▶ *P.52*
　　　59・60 ▶ *P.53*

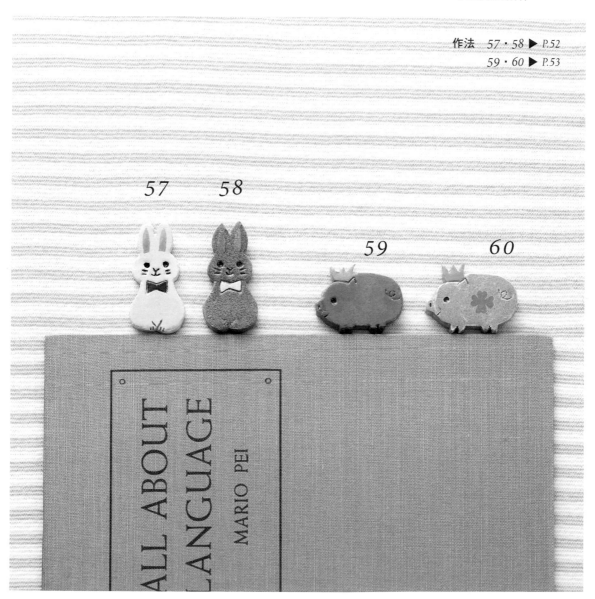

57　　58　　59　　60

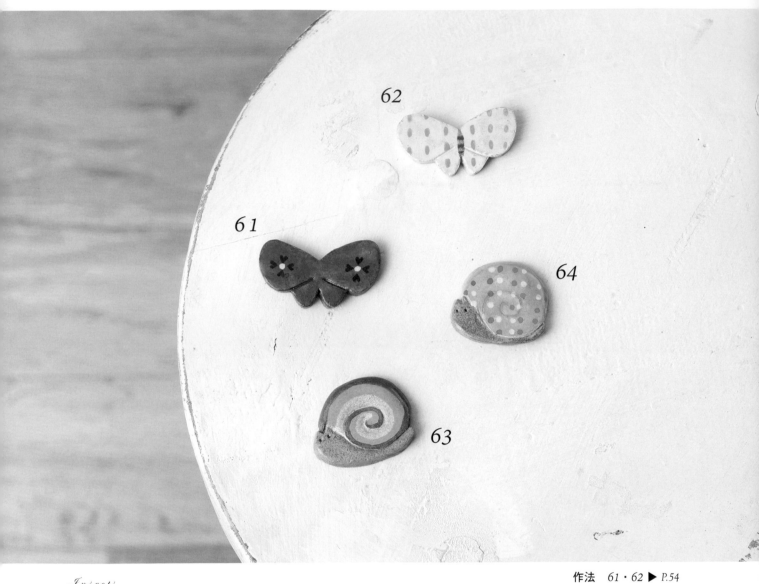

62

61

64

63

作法　61・62 ▶ *P.54*
63・64 ▶ *P.55*

Insects

昆蟲

一起來作蝴蝶＆蝸牛吧！顏色
可依個人喜好上色，也可以試
著配合喜愛的洋裝來製作。

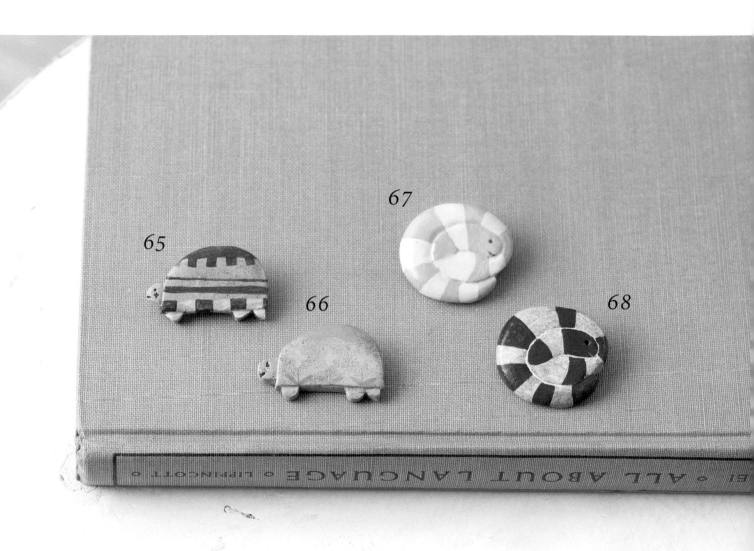

作法　65・66 ▶ P.56
　　　67・68 ▶ P.56

Tortoise and Snake
烏龜 & 蛇

吉祥物烏龜 & 蛇的圖案，最適
合作為送給爺爺與奶奶的禮物
了！祈求他們健康幸福。

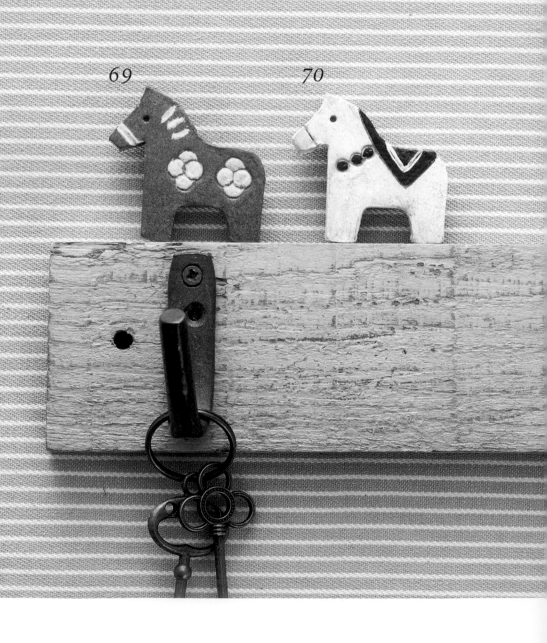

For Every day

日常的……

Design / NAPICO

本單元含括了北歐風・餐具・雜貨……
聚集了眾多先前主題之外的可愛圖案。

69　　　　70

北歐風

Scandinavian

達拉木馬＆街道房屋的圖案。沉靜的
配色與陶土的質感非常協調。也可塗
上個人的色彩喔！

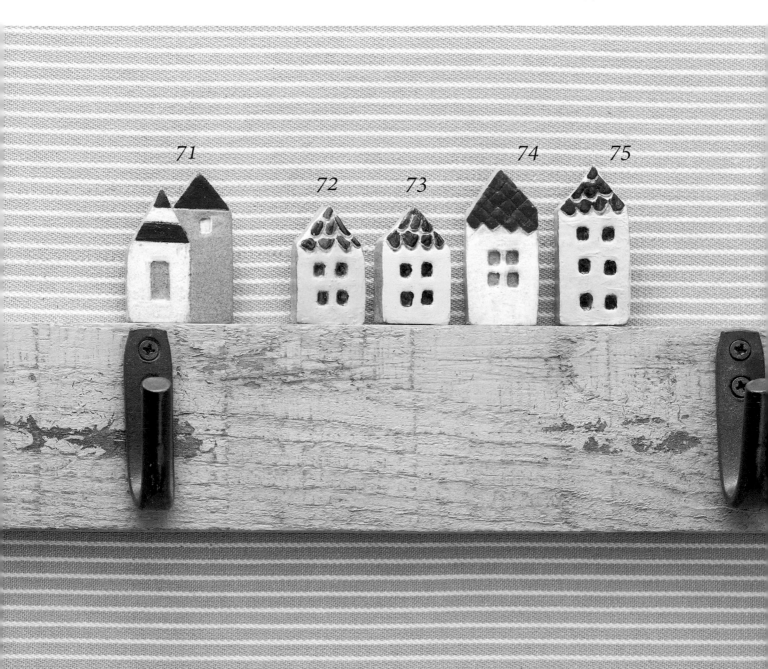

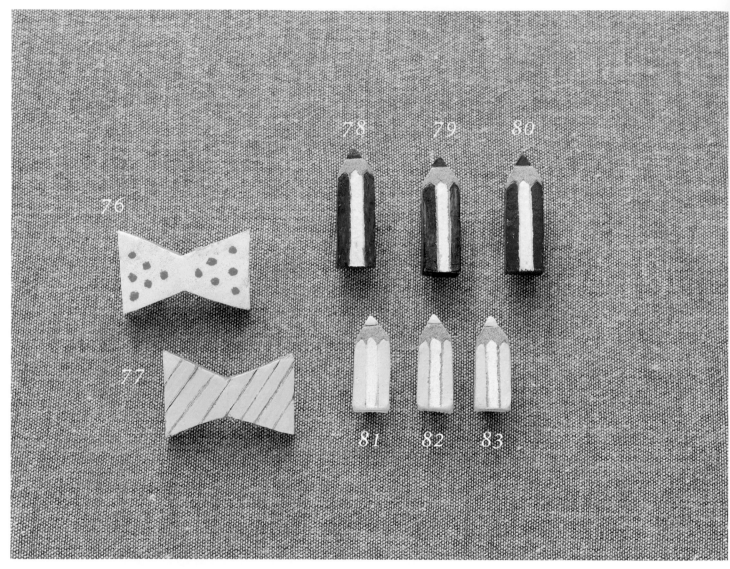

Ribbon and Pencil
蝴蝶結 & 鉛筆
在熟悉的蝴蝶結造型中，
自由地畫上你喜愛的花樣。
將鉛筆作出不同配色也很可愛呢！

作法　76 ▶ P.60
　　　77 ▶ P.60
　　　78至80 ▶ P.61
　　　81至83 ▶ P.61

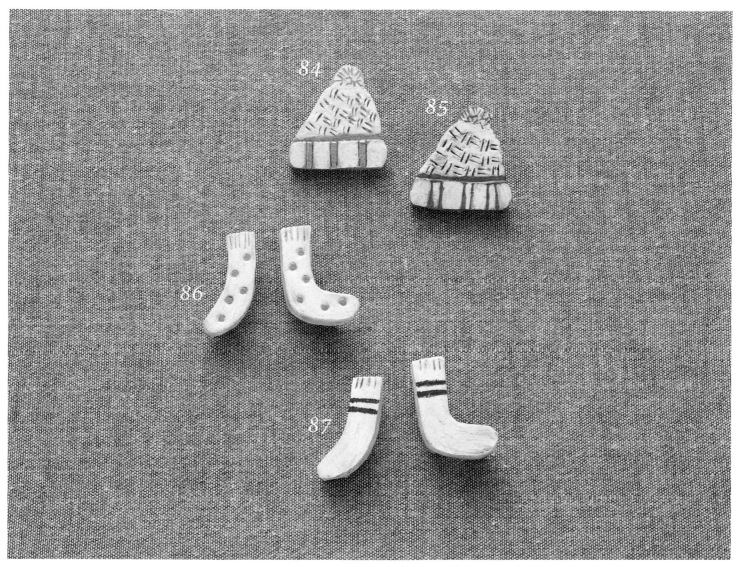

作法　84・85 ▶ P.62
　　　86 ▶ P.62
　　　87 ▶ P.62

Hat and Socks

帽子 & 襪子

冬天的整套搭配感覺如何呢？將毛線
帽塗上沈穩的配色，襪子則畫上喜愛
的花樣。

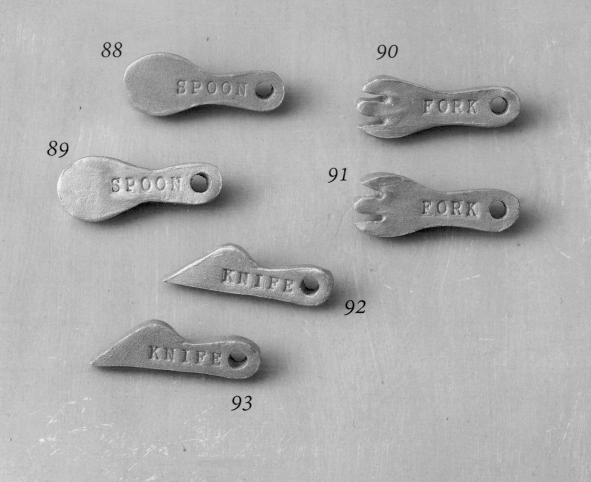

Cutleries

餐具

圓弧感的餐具似乎不分場所皆可
配戴。也可以充當小巧的筷子架
唷！

作法　88至93　▶　P.63

作法　94至96 ▶ P.64

以豆豆圖案表現可愛感的壺
器胸針。只要將細繩穿入把
手的洞孔中，即可搖身一變
成為項鍊。

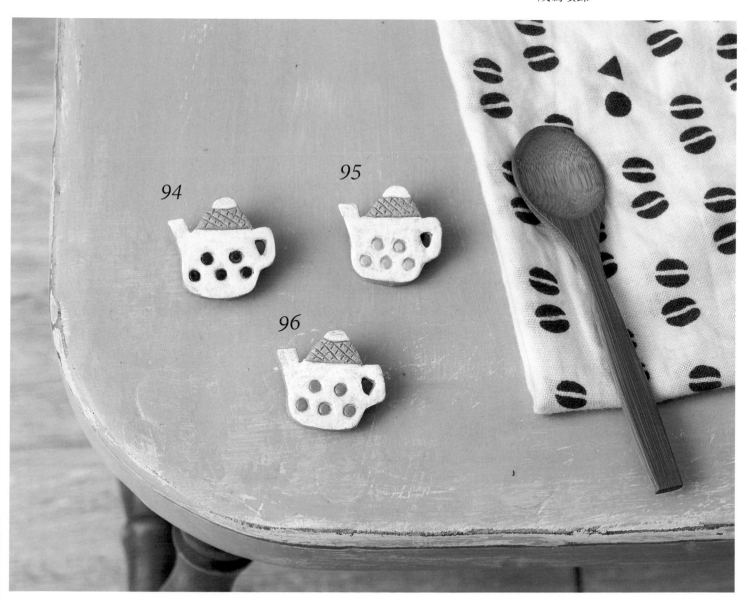

94

95

96

烤箱陶土の製作基礎

☆記號為株式會社YAKO的商品。

材料＆工具

☆烤箱陶土

以家用烤箱進行燒製的專用黏土。本書使用三種（工作用、紅陶土、黑木節）不同顏色的陶土。

☆化妝土（白色）

化妝土（白色）為烤箱陶土專用的著色劑。可使完成的作品具有厚重感的白色效果。

☆保護漆（Yu～）

是烤箱陶土專用的保護漆，為預防褪色、顯現光澤度、加強防水性而作的塗層。

SEALER亮光漆

使用於表面加工的水性底漆（保護漆）。

壓克力顏料

用於在陶土上著色的繪畫顏料。

強力黏著劑

可使用於陶器＆金屬上的強力黏著劑。

胸針

黏接在造型陶土的背面，製成胸飾。

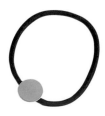 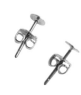

飾品配件五金類

髮圈或耳環五金等。建議選擇可以黏接在造型陶土背面，有平面台座的款式。

黏土板

將黏土塑型時，鋪於下方使用。

☆擀麵棍

延展黏土時使用。

☆木條

將黏土延展至一定的厚度時使用。以衛生筷代替也OK。

衛生筷

可用於延展黏土，或描繪花樣時使用。

美工刀

切割黏土時使用。亦可使用黏土專用的雕塑刀或細工棒代替。

筆刀

於精密細微的切割作業時使用。

手縫針（粗）

在黏土表面刮擦＆描繪花樣時使用。以牙籤、竹籤、錐子、鑷子等前端較尖細之物代替也OK。

雕刻刀

削除陶土，描繪花樣時使用。

砂紙

將造型陶土的表面磨光時使用。建議使用400號左右的砂紙。

☆筆

於塗抹顏料、保護漆或化妝土時使用。

燒製陶土の必備工具

可以調節溫度的烤箱＆鋁箔紙。

讓著色更便利の小物

調色盤＆筆洗容器＆擦筆布

基礎の胸針作法（P.10・作品40）

40の材料
烤箱陶土（紅陶土）
烤箱陶土專用保護漆（Yu～）
壓克力顏料
　永固黃、白色、紫羅蘭色
　（TURNER壓克力顏料）
強力黏著劑
胸針（20㎜）

原寸圖案

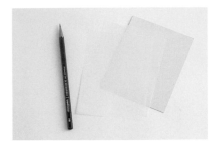

備齊鉛筆、描圖紙、厚紙。

1 製作紙型

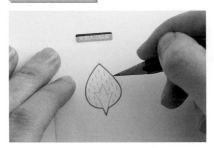

1　將描圖紙放在原寸圖案上，以鉛筆如實地描繪下來。

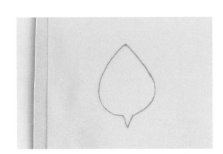

2　將複寫完成的描圖紙以膠水黏貼在厚紙上。

3　沿著周圍剪下。

2 延展陶土

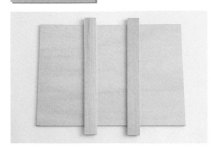

1　將木條（或衛生筷）置於黏土板上方。

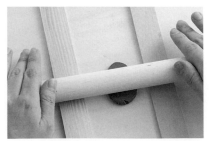

2　將陶土置於木條之間，推動擀麵棍以延展陶土。

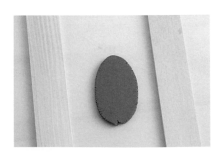

3　擀至厚度均一勻稱。

3 進行造型

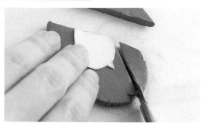

1　將紙型置於陶土上方，以美工刀沿著輪廓大略地進行切割。

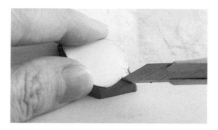

2　緩慢且仔細地逐一切除。

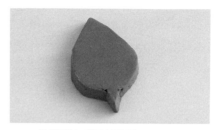

3　依紙型完成切割造型。

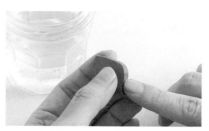

4　以手指沾附少量的水，將切面修飾平整。

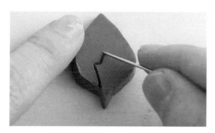

5　一邊看著圖案，一邊以手縫針等前端尖銳之物雕刻花樣。

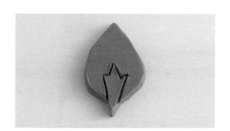

6　雕刻出樹幹。

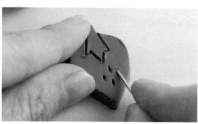

7　將樹葉端倒轉，以針尖如戳洞般的添加上紋路。

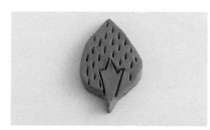

8　雕刻出樹葉。

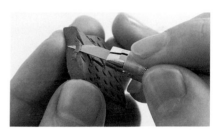

9　靜置15至30分鐘待表面乾燥，再以筆刀削去邊緣，展現出立體感。

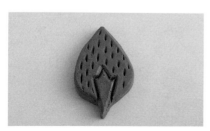

10　削去邊緣的模樣。

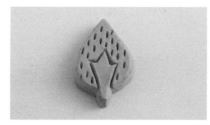

11　靜置待其完全乾燥（2至3日）。

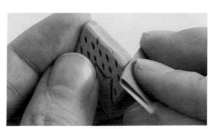

12　以砂紙磨光＆整型。

4 燒成

請務必使用附有溫度調節功能的烤箱。
燒成過程中需要換氣，所以請勿遠離烤箱。
燒成過程中、燒製完成後的作品表面溫度極高，因此請務必謹慎避免燙傷。

(燒製前)
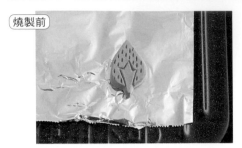

(燒製後)
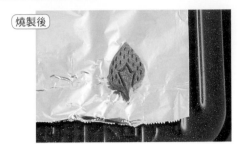

注意避免燙傷！

於烤盤上鋪一層鋁箔紙，不需預熱，以180℃的烤箱燒製約30分鐘。

5 著色

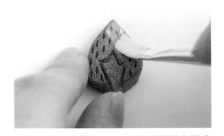

1 靜待圖案冷卻為止（至輕觸也不會感覺燙的程度），以少量水稀釋並混合永固黃＆白色之後，塗在葉子的部分。

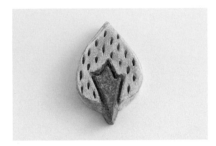

2 塗上顏色的模樣。

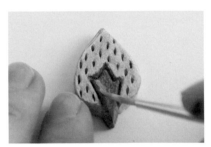

3 樹幹部分則以少量水稀釋並混合紫羅蘭色＆白色，進行上色。

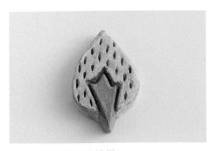

4 塗上顏色的模樣。

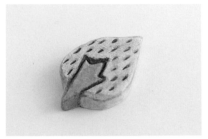

5 也別忘了在側面塗上顏色唷！

6 塗上保護漆

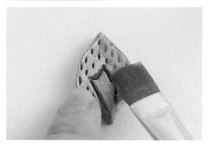

1　待壓克力顏料乾燥之後，以筆將烤箱陶土專用保護漆（Yu～）塗於整個作品上。

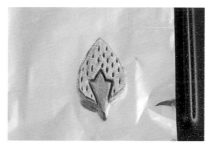

2　待其乾燥30至40分鐘，將烤盤鋪上鋁箔紙後，以120℃的烤箱燒製大約15分鐘。

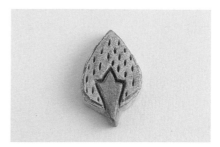

3　燒製完成。

7 最後加工

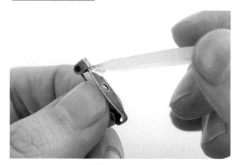

1　於胸針的裡側塗上黏著劑。

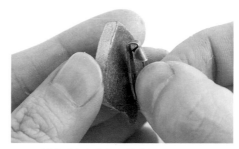

2　於造型陶土的背面黏接胸針。

3　待黏著劑乾燥。

＼　完成！　／

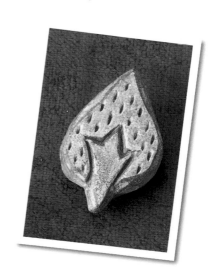

胚體花樣の各種印花方法

使用吸管

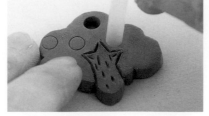
取吸管垂直地輕觸胚面，印上圓形圖樣。

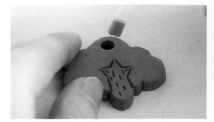
打算挖洞時，垂直貼上並打穿胚體。

使用螺絲

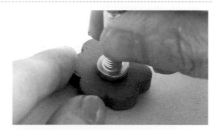 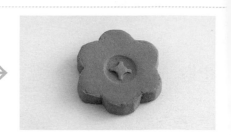
取螺絲在胚面上按壓，印出花樣。

使用圖章

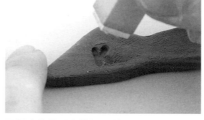
取圖章在胚面上按壓，轉印出花樣。

使用牙刷

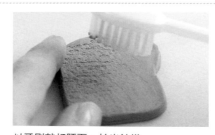 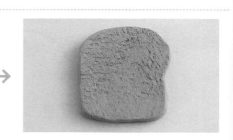
以牙刷敲打胚面，拍出紋樣。

陶土組件の接合方法

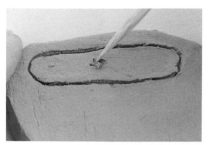

以沾水的竹籤剔除欲接合組件的接觸面。

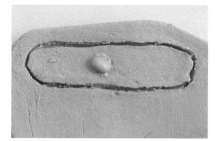

貼放上組件之後，沾水整平。

化妝土（白色）の使用方法

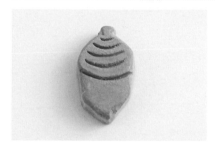

1 在燒製之前，以砂紙整平圖案的表面後，塗抹上色。

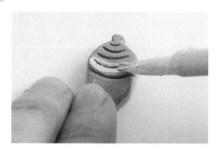

2 以筆塗上極少量的化妝土（白色）。

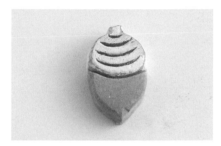

3 參照P.28，進行燒成。

重複上色の技法

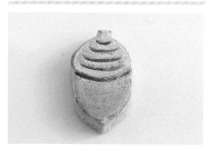

1 將橡實的下半部塗上永固黃，並待其稍微乾燥。

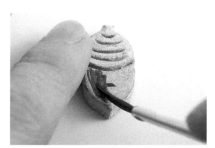

2 調和深赭色＆象牙黑，稍微色澤不均地進行塗色。

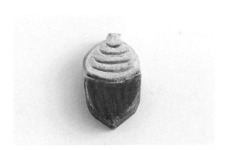

3 再次重複塗上深赭色＆象牙黑的混色。

作品の作法

P.1 | **1 心形酥**

＊1の材料

烤箱陶土（工作用）
烤箱陶土專用保護漆（Yu～）
壓克力顏料
　　白色、永固檸檬黃、赭石色
　　（TURNER壓克力顏料）
黏著劑
胸針（25mm）

＊作品1改造範例の材料

烤箱陶土（工作用）
烤箱陶土專用保護漆（Yu～）
壓克力顏料
　　白色、永固檸檬黃、赭石色
　　（TURNER壓克力顏料）
黏著劑
改造範例：耳針（黏貼式）1組

1の作法（基礎作法參照P.26起）

1　將紙型置於已延展的烤箱陶土上，再以雕塑刀切割胚體。
2　以竹籤雕刻花樣。
3　完全乾燥之後，以砂紙磨平整型。
4　以烤箱（約180℃）燒製約30分鐘。
5　冷卻之後，以壓克力顏料上色。
6　整體塗上保護漆（Yu～），並待其乾燥。
7　乾燥之後，以烤箱（約120℃）燒製約15分鐘。
8　冷卻之後，以黏著劑將胸針橫向黏貼於作品背面。
　　改造範例則是以黏著劑將耳針黏貼於作品背面。

原寸圖案

雕刻花樣。

作品1改造範例の原寸圖案

上色方法與1相同。

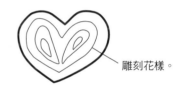

雕刻花樣。

1

赭石色＋永固檸檬黃＋白色

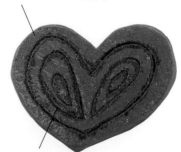

赭石色（溝紋＆側面）

*2の材料

烤箱陶土（工作用）
烤箱陶土專用保護漆（Yu～）
壓克力顏料
　　白色、永固檸檬黃、赭石色
　　（TURNER壓克力顏料）
黏著劑
胸針（25mm）

2の作法（基礎作法參照P.26起）

1　將紙型置於已延展的烤箱陶土上，再以雕塑刀切割胚體。
2　以竹籤雕刻花樣。
3　完全乾燥之後，以砂紙磨平整型。
4　以烤箱（約180℃）燒製約30分鐘。
5　冷卻之後，以壓克力顏料上色。
6　整體塗上保護漆（Yu～），待其乾燥。
7　乾燥之後，以烤箱（約120℃）燒製約15分鐘。
8　冷卻之後，以黏著劑將胸針橫向黏貼於作品背面。

原寸圖案

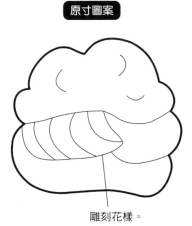

雕刻花樣。

2

最初以白色塗於整體。
乾燥後，再由上方開始塗上各指定色。

赭石色

白色

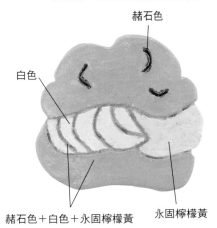

赭石色＋白色＋永固檸檬黃　　永固檸檬黃

P.1 | 3・4 松露巧克力

＊3の材料
烤箱陶土（工作用）
烤箱陶土專用保護漆（Yu～）
壓克力顏料
　白色、永固檸檬黃、永固深紅、天藍色
　赭石色（TURNER壓克力顏料）
黏著劑
胸針（25mm）

＊4の材料
烤箱陶土（工作用）
烤箱陶土專用保護漆（Yu～）
壓克力顏料
　白色、永固檸檬黃、永固深紅、天藍色
　（TURNER壓克力顏料）
黏著劑
胸針（25mm）

3・4の作法（基礎作法參照P.26起）
1　將紙型置於已延展的烤箱陶土上，再以雕塑刀切割胚體。
2　以竹籤雕刻花樣。
3　完全乾燥之後，以砂紙磨平整型。
4　以烤箱（約180℃）燒製約30分鐘。
5　冷卻之後，以壓克力顏料上色。
6　整體塗上保護漆（Yu～），待其乾燥。
7　乾燥之後，以烤箱（約120℃）燒製約15分鐘。
8　冷卻之後，以黏著劑將胸針橫向黏貼於作品背面。

原寸圖案

雕刻花樣。

3

最初以赭石色塗於整體。
乾燥後，再由上方開始塗上各指定色

白色＋永固深紅
白色＋天藍色
白色

白色＋永固檸檬黃

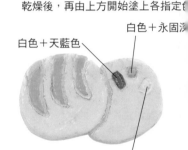

4

最初以白色塗於整體。
乾燥後，再由上方開始塗上各指定色

白色＋永固深
白色＋天藍色

白色＋永固檸檬黃

P.2 | 5 鬆餅

＊5の材料
烤箱陶土（工作用）
烤箱陶土專用保護漆（Yu～）
壓克力顏料
　白色、永固檸檬黃、赭石色
　（TURNER壓克力顏料）
黏著劑
胸針（25mm）

5の作法（基礎作法參照P.26起）
1　將紙型置於已延展的烤箱陶土上，再以雕塑刀切割胚體。
2　以竹籤雕刻花樣。
3　完全乾燥之後，以砂紙磨平整型。
4　以烤箱（約180℃）燒製約30分鐘。
5　冷卻之後，以壓克力顏料上色。
6　整體塗上保護漆（Yu～），待其乾燥。
7　乾燥之後，以烤箱（約120℃）燒製約15分鐘。
8　冷卻之後，以黏著劑將胸針橫向黏貼於作品背面。

原寸圖案

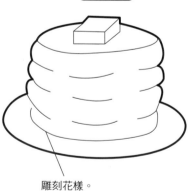

雕刻花樣。

5

最初以白色塗於整體。
乾燥後，再由上方開始塗上各指定色

永固檸檬黃
赭石色

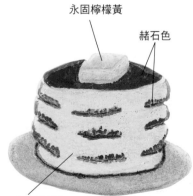

白色＋永固檸檬黃

P.2 | 6・8 濃湯

＊6の材料

烤箱陶土（工作用）
烤箱陶土專用保護漆（Yu～）
壓克力顏料
　白色、永固檸檬黃
　（TURNER壓克力顏料）
黏著劑
胸針（30mm）

＊8の材料

烤箱陶土（工作用）
烤箱陶土專用保護漆（Yu～）
壓克力顏料
　白色、永固檸檬黃、永固深紅、永固深黃
　（TURNER壓克力顏料）
黏著劑
胸針（30mm）

6・8の作法（基礎作法參照P.26起）

1　將紙型置於已延展的烤箱陶土上，再以雕塑刀切割胚體。
2　以竹籤雕刻花樣。
3　在欲接合組件的接觸面上，以竹籤施以刮痕並沾水打濕。
　　再以黏土製作組件，並牢牢地施壓固定。
4　完全乾燥之後，以砂紙磨平整型。
5　以烤箱（約180℃）燒製約30分鐘。
6　冷卻之後，以壓克力顏料上色。
7　整體塗上保護漆（Yu～），待其乾燥。
8　乾燥之後，以烤箱（約120℃）燒製約15分鐘。
9　冷卻之後，以黏著劑將胸針橫向黏貼於作品背面。

P.2 | 7 咖啡

＊7の材料

烤箱陶土（工作用）
烤箱陶土專用保護漆（Yu～）
壓克力顏料
　白色、黑玉色、赭石色
　（TURNER壓克力顏料）
黏著劑
胸針（30mm）

7の作法（基礎作法參照P.26起）

1　將紙型置於已延展的烤箱陶土上，再以雕塑刀切割胚體。
2　以竹籤雕刻花樣。
3　完全乾燥之後，以砂紙磨平整型。
4　以烤箱（約180℃）燒製約30分鐘。
5　冷卻之後，以壓克力顏料上色。
6　整體塗上保護漆（Yu～），待其乾燥。
7　乾燥之後，以烤箱（約120℃）燒製約15分鐘。
8　冷卻之後，以黏著劑將胸針橫向黏貼於作品背面。

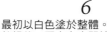

原寸圖案

接黏組件。

雕刻花樣。

接黏組件。

雕刻花樣。

原寸圖案

雕刻花樣。

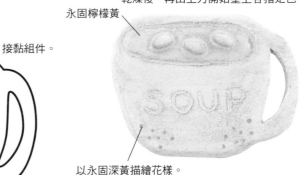

6

最初以白色塗於整體。
乾燥後，再由上方開始塗上各指定色。

永固檸檬黃

以永固深黃描繪花樣。

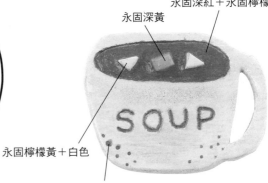

8

最初以白色塗於整體。
乾燥後，再由上方開始塗上各指定色。

永固深紅＋永固檸檬黃

永固深黃

永固檸檬黃＋白色

以永固深紅＋永固檸檬黃描繪花樣。

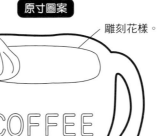

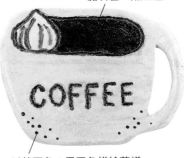

7

最初以白色塗於整體。
乾燥後，再由上方開始塗上各指定色。

赭石色＋黑玉色

以赭石色＋黑玉色描繪花樣。

P.3 | 9 可頌

*9の材料
烤箱陶土（工作用）
烤箱陶土專用保護漆（Yu～）
壓克力顏料
　白色、赭石色（TURNER壓克力顏料）
黏著劑
胸針（25mm）

*作品9改造範例の材料
烤箱陶土（工作用）
烤箱陶土專用保護漆（Yu～）
壓克力顏料
　白色、赭石色（TURNER壓克力顏料）
黏著劑
改造範例：髮圈（黏貼式）1個

9の作法（基礎作法參照P.26起）
1　將紙型置於已延展的烤箱陶土上，再以雕塑刀切割胚體。
2　以竹籤雕刻花樣。
3　完全乾燥之後，以砂紙磨平整型。
4　以烤箱（約180℃）燒製約30分鐘。
5　冷卻之後，以壓克力顏料上色。
6　整體塗上保護漆（Yu～），待其乾燥。
7　乾燥之後，以烤箱（約120℃）燒製約15分鐘。
8　冷卻之後，以黏著劑將胸針橫向黏貼於作品背面。
　　改造範例為，以黏著劑將髮圈黏貼於作品背面。

原寸圖案

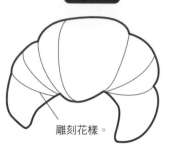

雕刻花樣。

9

最初以白色塗於整體。
乾燥後，再由上方開始塗上赭石色。

藉由上色表現出紋路。

9改造範例の原寸圖案

上色方法與9相同。

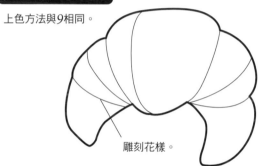

雕刻花樣。

P.3 | 10 蜜瓜麵包

*10の材料
烤箱陶土（工作用）
烤箱陶土專用保護漆（Yu～）
壓克力顏料
　白色、永固檸檬黃、赭石色
　（TURNER壓克力顏料）
黏著劑
胸針（25mm）

10の作法（基礎作法參照P.26起）
1　將紙型置於已延展的烤箱陶土上，再以雕塑刀切割胚體。
2　以竹籤雕刻花樣。
3　以牙刷輕輕敲打胚體，印出花樣。
4　完全乾燥之後，以砂紙磨平整型。
5　以烤箱（約180℃）燒製約30分鐘。
6　冷卻之後，以壓克力顏料上色。
7　整體塗上保護漆（Yu～），待其乾燥。
8　乾燥之後，以烤箱（約120℃）燒製約15分鐘。
9　冷卻之後，以黏著劑將胸針橫向黏貼於作品背面。

原寸圖案

雕刻花樣。

以牙刷敲打胚面，拍出紋樣。

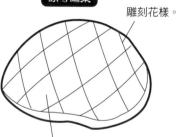

10

最初以白色塗於整體。
乾燥後，再由上方開始塗上永固檸檬黃
接著，如同下列所示，塗抹胚體表面

赭石色＋永固檸檬黃＋白色

11 荷包蛋吐司

＊11の材料

烤箱陶土（工作用）
烤箱陶土專用保護漆（Yu～）
壓克力顏料
　白色、永固檸檬黃、永固深黃、赭石色
　（TURNER壓克力顏料）
黏著劑
胸針（25mm）

11の作法（基礎作法參照P.26起）

1　將紙型置於已延展的烤箱陶土上，再以雕塑刀切割胚體。
2　以竹籤雕刻花樣。
3　僅限麵團部分以牙刷輕輕敲打胚面，印出花樣。
4　完全乾燥之後，以砂紙磨平整型。
5　以烤箱（約180℃）燒製約30分鐘。
6　冷卻之後，以壓克力顏料上色。
7　整體塗上保護漆（Yu～），待其乾燥。
8　乾燥之後，以烤箱（約120℃）燒製約15分鐘。
9　冷卻之後，以黏著劑將胸針橫向黏貼於作品背面。

原寸圖案

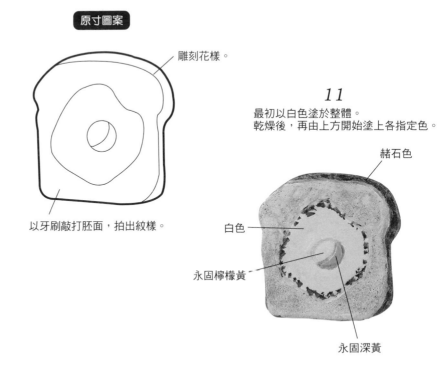

雕刻花樣。

以牙刷敲打胚面，拍出紋樣。

11
最初以白色塗於整體。
乾燥後，再由上方開始塗上各指定色。

赭石色

白色

永固檸檬黃

永固深黃

12 吐司

＊12の材料

烤箱陶土（工作用）
烤箱陶土專用保護漆（Yu～）
壓克力顏料
　白色、赭石色（TURNER壓克力顏料）
黏著劑
胸針（25mm）

12の作法（基礎作法參照P.26起）

1　將紙型置於已延展的烤箱陶土上，再以雕塑刀切割胚體。
2　以竹籤雕刻花樣。
3　以牙刷輕輕敲打胚面，印出花樣。
4　完全乾燥之後，以砂紙磨平整型。
5　以烤箱（約180℃）燒製約30分鐘。
6　冷卻之後，以壓克力顏料上色。
7　整體塗上保護漆（Yu～），待其乾燥。
8　乾燥之後，以烤箱（約120℃）燒製約15分鐘。
9　冷卻之後，以黏著劑將胸針橫向黏貼於作品背面。

原寸圖案

雕刻花樣。

以牙刷敲打胚面，拍出紋樣。

12
最初以白色塗於整體。
乾燥後，再由上方開始塗上各指定色。

赭石色

淺淺地塗上赭石色。

P.4 | 13 海苔壽司卷

＊13の材料
烤箱陶土（工作用）
烤箱陶土專用保護漆（Yu～）
壓克力顏料
　白色、黑玉色、永固中綠
　永固檸檬黃、永固紅、永固淺綠
　赭石色（TURNER壓克力顏料）
黏著劑
胸針（25mm）

13の作法（基礎作法參照P.26起）
1　將紙型置於已延展的烤箱陶土上，再以雕塑刀切割胚體。
2　以竹籤雕刻花樣。
3　在欲接合組件的接觸面上，以竹籤施以刮痕並沾水打濕。
　以黏土製作組件，並牢牢地施壓固定。
4　完全乾燥之後，以砂紙磨平整型。
5　以烤箱（約180℃）燒製約30分鐘。
6　冷卻之後，以壓克力顏料上色。
7　整體塗上保護漆（Yu～），待其乾燥。
8　乾燥之後，以烤箱（約120℃）燒製約15分鐘。
9　冷卻之後，以黏著劑將胸針橫向黏貼於作品背面。

原寸圖案

接黏組件。

雕刻花樣。

13

最初以白色塗於整體。
乾燥後，再由上方開始塗上各指定色。

永固淺綠　　永固中綠

赭石色

永固檸檬黃　　　黑玉色

白色＋永固紅

P.4 | 14 味噌湯

＊14の材料
烤箱陶土（工作用）
烤箱陶土專用保護漆（Yu～）
壓克力顏料
　白色、黑玉色、永固中綠、永固紅
　赭石色（TURNER壓克力顏料）
黏著劑
胸針（25mm）

14の作法（基礎作法參照P.26起）
1　將紙型置於已延展的烤箱陶土上，再以雕塑刀切割胚體。
2　以竹籤雕刻花樣。
3　完全乾燥之後，以砂紙磨平整型。
4　以烤箱（約180℃）燒製約30分鐘。
5　冷卻之後，以壓克力顏料上色。
6　整體塗上保護漆（Yu～），待其乾燥。
7　乾燥之後，以烤箱（約120℃）燒製約15分鐘。
8　冷卻之後，以黏著劑將胸針橫向黏貼於作品背面。

原寸圖案

雕刻花樣。

14

最初以白色塗於整體。
乾燥後，再由上方開始塗上各指定色。

赭石色　　　　　永固紅

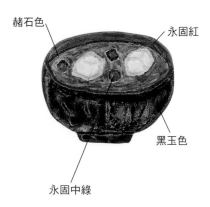

黑玉色

永固中綠

＊*15*の材料

烤箱陶土（工作用）
烤箱陶土專用保護漆（Yu～）
壓克力顏料
　白色、永固紅、赭石色
　（TURNER壓克力顏料）
黏著劑
胸針（20mm）

＊*16*の材料

烤箱陶土（工作用）
烤箱陶土專用保護漆（Yu～）
壓克力顏料
　白色、永固紅、鈷藍色
　（TURNER壓克力顏料）
黏著劑
胸針（20mm）

15・16の作法（基礎作法參照P.26起）

1　將紙型置於已延展的烤箱陶土上，再以雕塑刀切割胚體。
2　以竹籤雕刻花樣。
3　在欲接合組件的接觸面上，以竹籤施以刮痕並沾水打濕。
　　以黏土製作組件，並牢牢地施壓固定。
4　完全乾燥之後，以砂紙磨平整型。
5　以烤箱（約180℃）燒製約30分鐘。
6　冷卻之後，以壓克力顏料上色。
7　整體塗上保護漆（Yu～），待其乾燥。
8　乾燥之後，以烤箱（約120℃）燒製約15分鐘。
9　冷卻之後，以黏著劑將胸針橫向黏貼於作品背面。

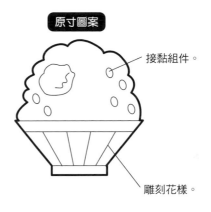

原寸圖案

接黏組件。

雕刻花樣。

15

最初以白色塗於整體。
乾燥後，再由上方開始塗上各指定色。

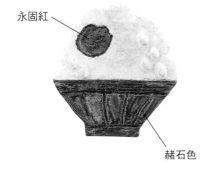

永固紅

赭石色

16

最初以白色塗於整體。
乾燥後，再由上方開始塗上各指定色。

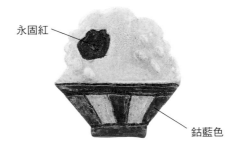

永固紅

鈷藍色

P.5 | 17 香菇

*17の材料
烤箱陶土（工作用）
烤箱陶土專用保護漆（Yu～）
壓克力顏料
　白色、赭石色（TURNER壓克力顏料）
黏著劑
胸針（30mm）

17の作法（基礎作法參照P.26起）
1　將紙型置於已延展的烤箱陶土上，再以雕塑刀切割胚體。
2　以竹籤雕刻花樣。
3　完全乾燥之後，以砂紙磨平整型。
4　以烤箱（約180℃）燒製約30分鐘。
5　冷卻之後，以壓克力顏料上色。
6　整體塗上保護漆（Yu～），待其乾燥。
7　乾燥之後，以烤箱（約120℃）燒製約15分鐘。
8　冷卻之後，以黏著劑將胸針橫向黏貼於作品背面。

原寸圖案

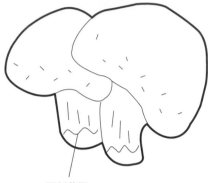

雕刻花樣。

17

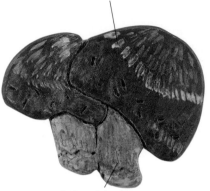

最初以赭石色塗於整體。
乾燥後，再由上方開始塗上各指定色。

以白色描繪花樣。

淺淺地塗上白色。

P.5 | 18 水玉點點蕈菇

*18の材料
烤箱陶土（工作用）
烤箱陶土專用保護漆（Yu～）
壓克力顏料
　白色、永固深紅（TURNER壓克力顏料）
黏著劑
胸針（30mm）

18の作法（基礎作法參照P.26起）
1　將紙型置於已延展的烤箱陶土上，再以雕塑刀切割胚體。
2　以竹籤雕刻花樣。
3　以吸管印出花樣。
4　完全乾燥之後，以砂紙磨平整型。
5　以烤箱（約180℃）燒製約30分鐘。
6　冷卻之後，以壓克力顏料上色。
7　整體塗上保護漆（Yu～），待其乾燥。
8　乾燥之後，以烤箱（約120℃）燒製約15分鐘。
9　冷卻之後，以黏著劑將胸針橫向黏貼於作品背面。

原寸圖案

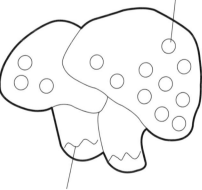

以吸管印出花樣。

雕刻花樣。

18

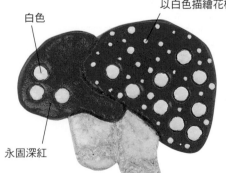

最初以白色塗於整體。
乾燥後，再由上方開始塗上各指定色。

以白色描繪花樣。

白色

永固深紅

P.5 | 19 杏鮑菇

*19の材料

烤箱陶土（工作用）
烤箱陶土專用保護漆（Yu～）
壓克力顏料
　白色、赭石色（TURNER壓克力顏料）
黏著劑
胸針（30mm）

19の作法（基礎作法參照P.26起）

1 將紙型置於已延展的烤箱陶土上，再以雕塑刀切割胚體。
2 以竹籤雕刻花樣。
3 完全乾燥之後，以砂紙磨平整型。
4 以烤箱（約180℃）燒製約30分鐘。
5 冷卻之後，以壓克力顏料上色。
6 整體塗上保護漆（Yu～），待其乾燥。
7 乾燥之後，以烤箱（約120℃）燒製約15分鐘。
8 冷卻之後，以黏著劑將胸針橫向黏貼於作品背面。

原寸圖案

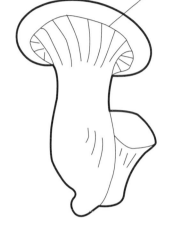

雕刻花樣。

19

最初以白色塗於整體。
乾燥後，再由上方開始塗上各指定色。

赭石色＋白色

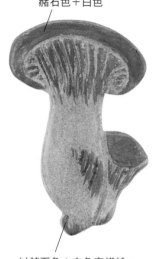

以赭石色＋白色來描繪。

P.5 | 20 蘑菇

*20の材料

烤箱陶土（工作用）
烤箱陶土專用保護漆（Yu～）
壓克力顏料
　白色、赭石色（TURNER壓克力顏料）
黏著劑
胸針（25mm）

20の作法（基礎作法參照P.26起）

1 將紙型置於已延展的烤箱陶土上，再以雕塑刀切割胚體。
2 以竹籤雕刻花樣。
3 完全乾燥之後，以砂紙磨平整型。
4 以烤箱（約180℃）燒製約30分鐘。
5 冷卻之後，以壓克力顏料上色。
6 整體塗上保護漆（Yu～），待其乾燥。
7 乾燥之後，以烤箱（約120℃）燒製約15分鐘。
8 冷卻之後，以黏著劑將胸針橫向黏貼於作品背面。

原寸圖案

雕刻花樣。

20

最初以白色塗於整體。
乾燥後，再由上方開始塗上各指定色。

以赭石色＋白色來描繪。

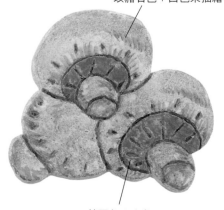

赭石色＋白色

＊*21の材料*
烤箱陶土（紅陶土）
烤箱陶土專用保護漆（Yu～）
烤箱陶土專用化妝土「白色」
黏著劑
胸針（20mm）

＊*22の材料*
烤箱陶土（工作用）
烤箱陶土專用保護漆（Yu～）
壓克力顏料
　淡水色、白色、永固黃
　（TURNER壓克力顏料）
黏著劑
胸針（20mm）

＊*23の材料*
烤箱陶土（工作用）
烤箱陶土專用保護漆（Yu～）
烤箱陶土專用化妝土「白色」
黏著劑
胸針（20mm）

＊*24の材料*
烤箱陶土（黑木節）
烤箱陶土專用保護漆（Yu～）
烤箱陶土專用化妝土「白色」
壓克力顏料
　淺灰紫（TURNER壓克力顏料）
黏著劑
胸針（20mm）

21至24的作法（基礎作法參照P.26起）
1　將紙型置於已延展的烤箱陶土上，再以美工刀切割胚體。
2　作品21與22以六角螺帽，作品23與21則以十字圓頭小螺絲於中央印出花樣。
3　以手縫針雕刻花樣。
4　以筆刀削去邊緣，展現出立體感。
5　完全乾燥之後，以砂紙磨平整型。
6　作品21、23與24於部分區塊塗上化妝土「白色」。
7　待化妝土「白色」乾燥之後，以烤箱（約180℃）燒製約30分鐘。
8　待作品22與24冷卻之後，以壓克力顏料上色。
9　整體塗上保護漆（Yu～），待其乾燥。
10　乾燥之後，以烤箱（約120℃）燒製約15分鐘。
11　冷卻之後，以黏著劑將胸針橫向黏貼於作品背面。

原寸圖案

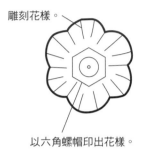

雕刻花樣。

以六角螺帽印出花樣。

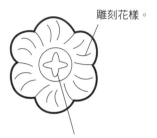

雕刻花樣。

以十字圓頭小螺絲印出花樣。

21

化妝土「白色」

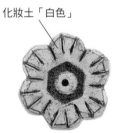

22

白色＋永固黃

淡水色

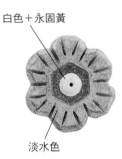

23

化妝土「白色」

24

淺灰紫

化妝土「白色」

＊25の材料

烤箱陶土（紅陶土）
烤箱陶土專用保護漆（Yu～）
烤箱陶土專用化妝土「白色」
黏著劑
胸針（15mm）

＊26の材料

烤箱陶土（工作用）
烤箱陶土專用保護漆（Yu～）
烤箱陶土專用化妝土「白色」
壓克力顏料
　蒲公英色、永固深紅、淺灰紫
　（TURNER壓克力顏料）
黏著劑
胸針（15mm）

＊27の材料

烤箱陶土（工作用）
烤箱陶土專用保護漆（Yu～）
烤箱陶土專用化妝土「白色」
黏著劑
胸針（25mm）

＊28の材料

烤箱陶土（黑木節）
烤箱陶土專用保護漆（Yu～）
烤箱陶土專用化妝土「白色」
壓克力顏料
　蒲公英色（TURNER壓克力顏料）
　象牙黑（Liquitex壓克力顏料）
黏著劑
胸針（25mm）

25至28の作法（基礎作法參照P.26起）

1　將紙型置於已延展的烤箱陶土上，再以美工刀切割胚體。
2　以手縫針雕刻花樣。
3　以筆刀削去邊緣，展現出立體感。
4　完全乾燥之後，以砂紙磨平整型。
5　將作品25與27整體＆作品26與28部分區塊
　　塗上化妝土「白色」。
6　待化妝土「白色」乾燥之後，以烤箱（約180℃）
　　燒製約30分鐘。
7　待作品26與28冷卻之後，以壓克力顏料上色。
8　整體塗上保護漆（Yu～），待其乾燥。
9　乾燥之後，以烤箱（約120℃）燒製約15分鐘。
10 冷卻之後，作品25與26將胸針橫向，作品27與28則是將
　　胸針縱向以黏著劑黏貼於作品背面。

原寸圖案

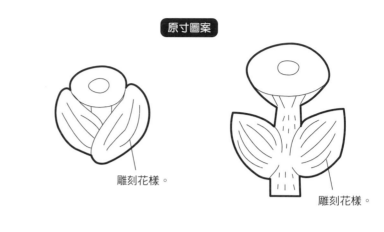

雕刻花樣。

雕刻花樣。

25

化妝土「白色」

26

塗上蒲公英色之後，
再塗上永固深紅。

化妝土「白色」

淺灰紫

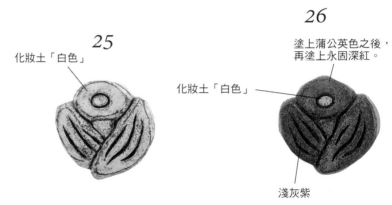

27

化妝土「白色」

28

化妝土「白色」

蒲公英色

象牙黑

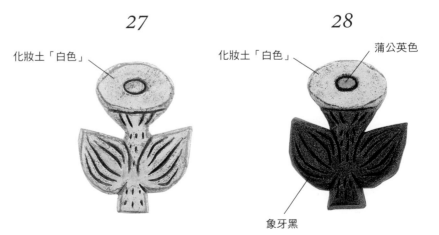

＊29の材料

烤箱陶土（紅陶土）
烤箱陶土專用保護漆（Yu～）
壓克力顏料
　白色、紫羅蘭、蒲公英色、深綠色
　（TURNER壓克力顏料）
黏著劑
胸針（20mm）

＊30の材料

烤箱陶土（工作用）
烤箱陶土專用保護漆（Yu～）
烤箱陶土專用化妝土「白色」
壓克力顏料
　蒲公英色、深綠色、永固黃
　（TURNER壓克力顏料）
黏著劑
胸針（20mm）

＊31の材料

烤箱陶土（工作用）
烤箱陶土專用保護漆（Yu～）
壓克力顏料
　朱紅色、永固深紅、芥末黃、深綠色
　（TURNER壓克力顏料）
黏著劑
胸針（25mm）

＊32の材料

烤箱陶土（紅陶土）
烤箱陶土專用保護漆（Yu～）
壓克力顏料
　白色、淺綠色、永固黃
　（TURNER壓克力顏料）
黏著劑
胸針（25mm）

29至32の作法（基礎作法參照P.26起）

1　將紙型置於已延展的烤箱陶土上，再以美工刀切割胚體。
2　以手縫針雕刻花樣。
3　以筆刀削去邊緣，展現出立體感。
4　完全乾燥之後，以砂紙磨平整型。
5　作品30於部分區塊塗上化妝土「白色」。
6　待化妝土「白色」乾燥之後，以烤箱（約180℃）
　　燒製約30分鐘。
7　冷卻之後，以壓克力顏料上色。
8　整體塗上保護漆（Yu～），待其乾燥。
9　乾燥之後，以烤箱（約120℃）燒製約15分鐘。
10 待冷卻之後，以黏著劑將胸針縱向黏貼於作品背面。

原寸圖案

雕刻花樣。

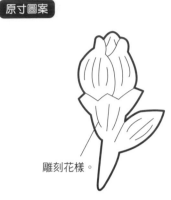

雕刻花樣。

29

白色＋紫羅蘭

蒲公英色＋深綠色

30

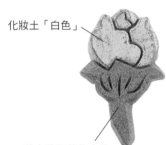

化妝土「白色」

塗上蒲公英色之後，
再塗上深綠色＋永固黃。

31

塗上朱紅色之後，
再塗上永固深紅。

塗上芥末黃之後，
再塗上深綠色。

32

塗上永固黃＋白色之後，
再塗上永固黃。

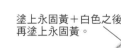
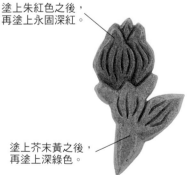

淺綠色

＊33の材料

烤箱陶土（紅陶土）
烤箱陶土專用保護漆（Yu～）
壓克力顏料
　蒲公英色、深綠色、永固深紅
　（TURNER壓克力顏料）
黏著劑
胸針（25mm）

＊34の材料

烤箱陶土（工作用）
烤箱陶土專用保護漆（Yu～）
壓克力顏料
　深赭色、芥末黃、淡粉色
　（TURNER壓克力顏料）
黏著劑
胸針（25mm）

＊35の材料

烤箱陶土（紅陶土）
烤箱陶土專用保護漆（Yu～）
壓克力顏料
　永固紅、永固黃、深綠色
　（TURNER壓克力顏料）
黏著劑
胸針（20mm）

＊36の材料

烤箱陶土（工作用）
烤箱陶土專用保護漆（Yu～）
壓克力顏料
　紫羅蘭、象牙黃、蒲公英色、深綠色
　深赭色（TURNER壓克力顏料）
黏著劑
胸針（20mm）

33至36の作法（基礎作法參照P.26起）

1　將紙型置於已延展的烤箱陶土上，再以美工刀切割胚體。
2　以手縫針雕刻花樣。
3　以筆刀削去邊緣，展現出立體感。
4　完全乾燥之後，以砂紙磨平整型。
5　以烤箱（約180℃）燒製約30分鐘。
6　冷卻之後，以壓克力顏料上色。
7　整體塗上保護漆（Yu～），待其乾燥。
8　乾燥之後，以烤箱（約120℃）燒製約15分鐘。
9　待冷卻之後，作品33與34將胸針橫向，
　　作品35與36則將胸針縱向以黏著劑黏貼於作品背面。

原寸圖案

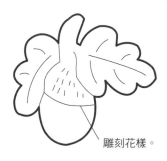

雕刻花樣。

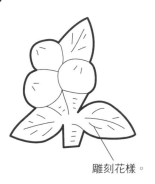

雕刻花樣。

33

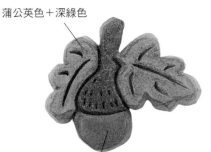

蒲公英色＋深綠色

塗上蒲公英色之後，
再塗上永固深紅。

34

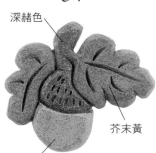

深赭色

芥末黃

淡粉色

35

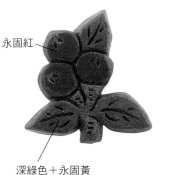

永固紅

深綠色＋永固黃

36

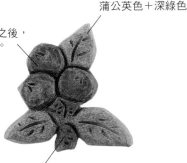

蒲公英色＋深綠色

塗上紫羅蘭色之後，
再塗上象牙黃。

塗上蒲公英色＋深綠色之後，
再塗上深赭色。

***37の材料**

烤箱陶土（黑木節）
烤箱陶土專用保護漆（Yu～）
烤箱陶土專用化妝土「白色」
壓克力顏料
　蒼色（HOLBEIN不透明壓克力顏料）
麻繩少量

***38の材料**

烤箱陶土（紅陶土）
烤箱陶土專用保護漆（Yu～）
壓克力顏料
　淺綠色、深赭色、永固黃（TURNER壓克力顏料）
黏著劑
胸針（25mm）

***39の材料**

烤箱陶土（黑木節）
烤箱陶土專用保護漆（Yu～）
烤箱陶土專用化妝土「白色」
壓克力顏料
　深赭色（TURNER壓克力顏料）
　象牙黑（Liquitex壓克力顏料）
黏著劑
胸針（20mm）

37至39の作法（基礎作法參照P.26起）

1　將紙型置於已延展的烤箱陶土上，再以美工刀切割胚體。
2　以手縫針雕刻花樣。
3　作品37與38皆以吸管印出花樣，作品37並於上方部位穿洞。
4　以筆刀削去邊緣，展現出立體感。
5　完全乾燥之後，以砂紙磨平整型。
6　作品37與39於部分區塊塗上化妝土「白色」。
7　待化妝土「白色」乾燥之後，以烤箱（約180℃）燒製約30分鐘。
8　冷卻之後，以壓克力顏料上色。
9　整體塗上保護漆（Yu～），待其乾燥。
10　乾燥之後，以烤箱（約120℃）燒製約15分鐘。
11　待冷卻之後，作品38將胸針橫向，作品39將胸針縱向以黏著劑黏貼於作品背面。作品37則將麻繩穿於上部的洞孔中。

原寸圖案

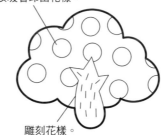

以吸管印出花樣。

雕刻花樣。

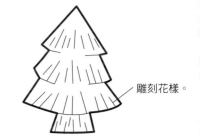

雕刻花樣。

37

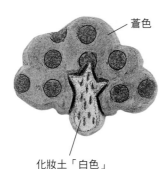

蒼色

化妝土「白色」

38

淺綠色

塗上深赭色之後，再塗上永固黃。

39

化妝土「白色」

塗上深赭色之後，再塗上象牙黑。

P.11 | *41至44 橡實*

＊41の材料

烤箱陶土（紅陶土）
烤箱陶土專用保護漆（Yu～）
烤箱陶土專用化妝土「白色」
黏著劑
胸針（15mm）

＊42的材料

烤箱陶土（工作用）
烤箱陶土專用保護漆（Yu～）
壓克力顏料
　象牙黃、永固黃、深赭色（TURNER壓克力顏料）
　象牙黑（Liquitex壓克力顏料）
黏著劑
胸針（15mm）

＊43の材料

烤箱陶土（工作用）
烤箱陶土專用保護漆（Yu～）
烤箱陶土專用化妝土「白色」
壓克力顏料
　亮金色（Liquitex壓克力顏料）
黏著劑
胸針（15mm）

＊44の材料

烤箱陶土（工作用）
烤箱陶土專用保護漆（Yu～）
壓克力顏料
　象牙黃、永固黃、深赭色
　（TURNER壓克力顏料）
黏著劑
胸針（15mm）

41至44の作法（基礎作法參照P.26起）

1　將紙型置於已延展的烤箱陶土上，再以美工刀切割胚體。
2　以手縫針雕刻花樣。
3　以筆刀削去邊緣，展現出立體感。
4　完全乾燥之後，以砂紙磨平整型。
5　作品41與43於部分區塊塗上化妝土「白色」。
6　待化妝土「白色」乾燥之後，以烤箱（約180℃）燒製約30分鐘。
7　作品42、43與44冷卻之後，以壓克力顏料上色。
8　整體塗上保護漆（Yu～），待其乾燥。
9　乾燥之後，以烤箱（約120℃）燒製約15分鐘。
10　待冷卻之後，以黏著劑將胸針縱向黏貼於作品背面。

原寸圖案

雕刻花樣。

雕刻花樣。

41

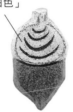

化妝土「白色」

42

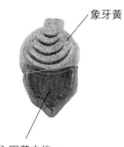

象牙黃

塗上永固黃之後，
再塗上深赭色＋象牙黑。

43

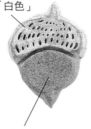

化妝土「白色」

亮金色

44

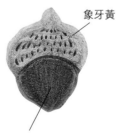

象牙黃

塗上永固黃之後，
再塗上深赭色。

P.12 45・46 慢活貓

＊45の材料
烤箱陶土（工作用）
SEALER亮光漆（厚塗上光）
壓克力顏料
　調色白、鉛灰色、赭石色
　（TURNER壓克力顏料）
黏著劑
胸針（20mm）

＊46的材料
烤箱陶土（工作用）
SEALER亮光漆（厚塗上光）
壓克力顏料
　調色白、永固深黃、深赭色
　（TURNER壓克力顏料）
黏著劑
胸針（20mm）

45・46の作法（基礎作法參照P.26起）
1　將紙型置於已延展的烤箱陶土上，再以美工刀切割胚體。
2　以牙籤雕刻花樣。
3　完全乾燥之後，以砂紙磨平整型。
4　以烤箱（約180℃）燒製約30分鐘。
5　冷卻之後，以壓克力顏料上色。
6　整體塗上SEALER亮光漆，待其乾燥。
7　以黏著劑將胸針橫向黏貼於作品背面。

原寸圖案

雕刻花樣。

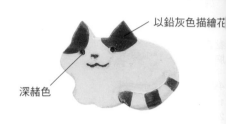

45
最初以調色白塗於整體。
乾燥後，再由上方開始塗上各指

以鉛灰色描繪花

深赭色

46
深赭色

塗上調色白之後，
再以永固深黃描繪花樣。

P.12 47・48 剪影貓

＊47の材料
烤箱陶土（黑木節）
SEALER亮光漆（厚塗上光）
壓克力顏料
　調色白、珍珠白（TURNER壓克力顏料）
黏著劑
胸針（20mm）

＊48の材料
烤箱陶土（黑木節）
SEALER亮光漆（厚塗上光）
壓克力顏料
　調色白、珍珠白（TURNER壓克力顏料）
黏著劑
胸針（20mm）

47・48の作法（基礎作法參照P.26起）
1　將紙型置於已延展的烤箱陶土上，再以美工刀切割胚體。
2　以牙籤雕刻花樣。
3　完全乾燥之後，以砂紙磨平整型。
4　以烤箱（約180℃）燒製約30分鐘。
5　冷卻之後，以壓克力顏料上色。
6　整體塗上SEALER亮光漆，待其乾燥。
7　以黏著劑將胸針縱向黏貼於作品背面。

原寸圖案

雕刻花樣。

47
最初以調色白塗於整體。
乾燥後，再由上方開始塗上各指

以珍珠白描繪花樣。

48

塗上調色白之後，
再以珍珠白描繪花樣。

| 49・50 雞

＊49の材料
烤箱陶土（工作用）
SEALER亮光漆（厚塗上光）
壓克力顏料
　調色白、珍珠白、永固深黃、深赭色
　（TURNER壓克力顏料）
　ACRA®紅橙色、酞菁藍（Liquitex壓克力顏料）
黏著劑
胸針（20mm）

＊50の材料
烤箱陶土（工作用）
SEALER亮光漆（厚塗上光）
壓克力顏料
　調色白、永固深黃、深赭色
　（TURNER壓克力顏料）
　ACRA®紅橙色（Liquitex壓克力顏料）
黏著劑
胸針（20mm）

49

最初以調色白塗於整體。
乾燥後，再由上方開始塗上各指定色。

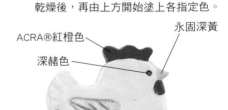

ACRA®紅橙色　　　　　　永固深黃
深赭色
珍珠白　　以酞菁藍描繪花樣。

49・50の作法（基礎作法參照P.26起）
1　將紙型置於已延展的烤箱陶土上，再以美工刀切割胚體。
2　以牙籤雕刻花樣。
3　完全乾燥之後，以砂紙磨平整型。
4　以烤箱（約180℃）燒製約30分鐘。
5　冷卻之後，以壓克力顏料上色。
6　整體塗上SEALER亮光漆，待其乾燥。
7　以黏著劑將胸針橫向黏貼於作品背面。

50

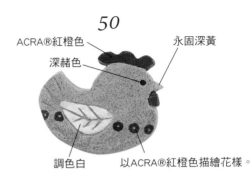

ACRA®紅橙色　　　　　　永固深黃
深赭色
調色白　　以ACRA®紅橙色描繪花樣。

P.13 | 51・52 燕子

＊51の材料
烤箱陶土（黑木節）
SEALER亮光漆（厚塗上光）
壓克力顏料
　珍珠白、天際藍（TURNER壓克力顏料）
黏著劑
胸針（20mm）

＊52の材料
烤箱陶土（黑木節）
SEALER亮光漆（厚塗上光）
壓克力顏料
　珍珠白（TURNER壓克力顏料）
　酞菁藍（Liquitex壓克力顏料）
黏著劑
羊眼螺栓、C圈、項鍊五金

51・52の作法（基礎作法參照P.26起）
1　將紙型置於已延展的烤箱陶土上，再以美工刀切割胚體。
2　以牙籤雕刻花樣。作品52將羊眼螺栓處塗上黏著劑後，
　　插入胚體上側。
3　完全乾燥之後，以砂紙磨平整型。
4　以烤箱（約180℃）燒製約30分鐘。
5　冷卻之後，以壓克力顏料上色。
6　整體塗上SEALER亮光漆，待其乾燥。
7　作品51是以黏著劑將胸針橫向黏貼於作品背面。
　　作品52是於羊眼上接連C圈＆項鍊五金。

原寸圖案

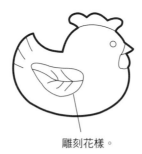

雕刻花樣。

原寸圖案

雕刻花樣。

51

天際藍
珍珠白

52

酞菁藍
珍珠白

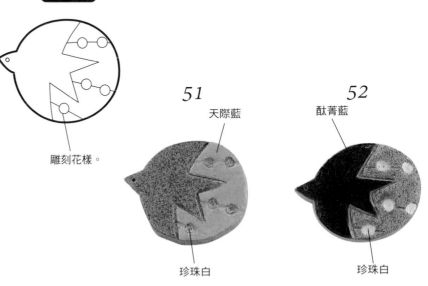

＊53の材料
烤箱陶土（工作用）
SEALER亮光漆（厚塗上光）
壓克力顏料
　珍珠白、天際藍、朱紅色、深赭色
　（TURNER壓克力顏料）
黏著劑
胸針（20mm）

＊54の材料
烤箱陶土（工作用）
SEALER亮光漆（厚塗上光）
壓克力顏料
　調色白、鉛灰色、深赭色（TURNER壓克力顏料）
　酞菁藍（Liquitex壓克力顏料）
黏著劑
胸針（20mm）

53・54の作法（基礎作法參照P.26起）
1　將紙型置於已延展的烤箱陶土上，再以美工刀切割胚體。
2　以牙籤雕刻花樣。
3　完全乾燥之後，以砂紙磨平整型。
4　以烤箱（約180℃）燒製約30分鐘。
5　冷卻之後，以壓克力顏料上色。
6　整體塗上SEALER亮光漆，待其乾燥。
7　以黏著劑將胸針縱向黏貼於作品背面。

原寸圖案

雕刻花樣。

53

最初以珍珠白塗於外殼部分。
乾燥後，再由上方開始塗上各指定色。

以朱紅色描繪花樣。

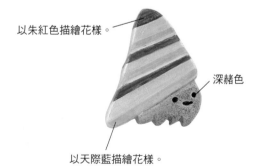

深赭色

以天際藍描繪花樣。

54

最初以調色白塗於外殼部分。
乾燥後，再由上方開始塗上各指定色。

以鉛灰色描繪花樣。

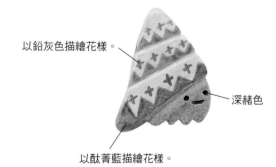

深赭色

以酞菁藍描繪花樣。

＊55の材料
烤箱陶土（工作用）
SEALER亮光漆（厚塗上光）
壓克力顏料
　調色白、珍珠白、天際藍、深赭色
　（TURNER壓克力顏料）
　酞菁藍（Liquitex壓克力顏料）
黏著劑
胸針（25mm）

＊56の材料
烤箱陶土（工作用）
SEALER亮光漆（厚塗上光）
壓克力顏料
　珍珠白、朱紅色、深赭色
　（TURNER壓克力顏料）
黏著劑
胸針（25mm）

55・56の作法（基礎作法參照P.26起）
1　將紙型置於已延展的烤箱陶土上，再以美工刀切割胚體。
2　以牙籤雕刻花樣。
3　完全乾燥之後，以砂紙磨平整型。
4　以烤箱（約180℃）燒製約30分鐘。
5　冷卻之後，以壓克力顏料上色。
6　整體塗上SEALER亮光漆，待其乾燥。
7　以黏著劑將胸針橫向黏貼於作品背面。

原寸圖案

雕刻花樣。

55

最初以調色白塗於整體。
乾燥後，再由上方開始塗上各指定色。

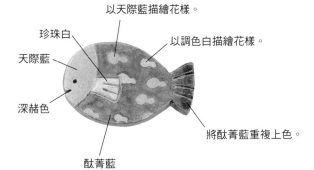

以天際藍描繪花樣。
珍珠白
以調色白描繪花樣。
天際藍
深赭色
將酞菁藍重複上色。
酞菁藍

56

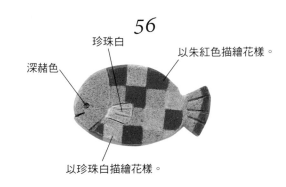

珍珠白
深赭色
以朱紅色描繪花樣。
以珍珠白描繪花樣。

＊57の材料

烤箱陶土（黑木節）
SEALER亮光漆（厚塗上光）
壓克力顏料
　調色白、紅梅色、深赭色
　（TURNER壓克力顏料）
　ACRA®紅橙色（Liquitex壓克力顏料）
黏著劑
胸針（25mm）

＊58の材料

烤箱陶土（黑木節）
SEALER亮光漆（厚塗上光）
壓克力顏料
　調色白、珍珠白、鉛灰色
　紅梅色（TURNER壓克力顏料）
黏著劑
胸針（25mm）

57・58の作法（基礎作法參照P.26起）

1　將紙型置於已延展的烤箱陶土上，再以美工刀切割胚體。
2　以牙籤雕刻花樣。
3　完全乾燥之後，以砂紙磨平整型。
4　以烤箱（約180℃）燒製約30分鐘。
5　冷卻之後，以壓克力顏料上色。
6　整體塗上SEALER亮光漆，待其乾燥。
7　以黏著劑將胸針縱向黏貼於作品背面。

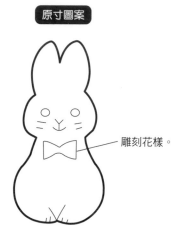

原寸圖案

雕刻花樣。

57

最初以調色白塗於整體。
乾燥後，再由上方開始塗上各指定色。

以紅梅色描繪花樣。

深赭色

ACRA®紅橙色

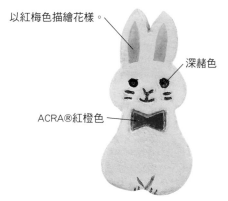

58

鉛灰色

塗上調色白之後，
再以紅梅色描繪花樣。

塗上調色白之後，
再以珍珠白描繪花樣。

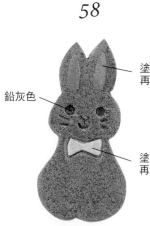

＊59の材料

烤箱陶土（工作用）
SEALER亮光漆（厚塗上光）
壓克力顏料
　調色白、鉛灰色、朱紅色、紅梅色
　永固深黃（TURNER壓克力顏料）
黏著劑
胸針（25mm）

＊60の材料

烤箱陶土（工作用）
SEALER亮光漆（厚塗上光）
壓克力顏料
　鉛灰色、天際藍、永固中綠
　（TURNER壓克力顏料）
黏著劑
胸針（25mm）

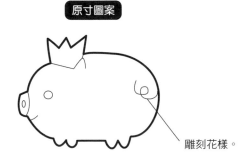

原寸圖案

雕刻花樣。

59・60の作法（基礎作法參照P.26起）

1　將紙型置於已延展的烤箱陶土上，再以美工刀切割胚體。
2　以牙籤雕刻花樣。
3　完全乾燥之後，以砂紙磨平整型。
4　以烤箱（約180℃）燒製約30分鐘。
5　冷卻之後，以壓克力顏料上色。
6　整體塗上SEALER亮光漆，待其乾燥。
7　以黏著劑將胸針橫向黏貼於作品背面。

59

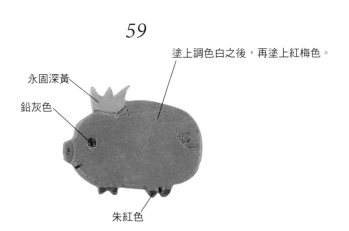

塗上調色白之後，再塗上紅梅色。

永固深黃

鉛灰色

朱紅色

60

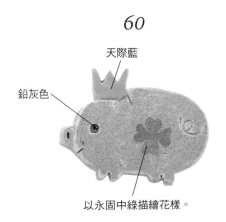

天際藍

鉛灰色

以永固中綠描繪花樣。

＊61の材料

烤箱陶土（黑木節）
SEALER亮光漆（厚塗上光）
壓克力顏料
　調色白、朱紅色（TURNER壓克力顏料）
　ACRA®紅橙色（Liquitex壓克力顏料）
黏著劑
胸針（20mm）

＊62の材料

烤箱陶土（黑木節）
SEALER亮光漆（厚塗上光）
壓克力顏料
　調色白、珍珠白、鉛灰色
　天際藍（TURNER壓克力顏料）
黏著劑
胸針（20mm）

61・62の作法（基礎作法參照P.26起）

1　將紙型置於已延展的烤箱陶土上，再以美工刀切割胚體。
2　以牙籤雕刻花樣。
3　完全乾燥之後，以砂紙磨平整型。
4　以烤箱（約180℃）燒製約30分鐘。
5　冷卻之後，以壓克力顏料上色。
6　整體塗上SEALER亮光漆，待其乾燥。
7　以黏著劑將胸針橫向黏貼於作品背面。

原寸圖案

雕刻花樣。

61

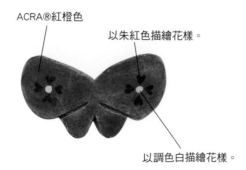

ACRA®紅橙色

以朱紅色描繪花樣。

以調色白描繪花樣。

62

最初以調色白塗於整體。
乾燥後，再由上方開始塗上各指定色。

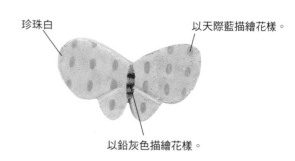

珍珠白

以天際藍描繪花樣。

以鉛灰色描繪花樣。

P.16 ## 63・64 蝸牛

*63の材料

烤箱陶土（工作用）
SEALER亮光漆（厚塗上光）
壓克力顏料
　珍珠白、鉛灰色、調色白、永固深黃
　（TURNER壓克力顏料）
黏著劑
胸針（20mm）

*64の材料

烤箱陶土（工作用）
SEALER亮光漆（厚塗上光）
壓克力顏料
　調色白、鉛灰色、天際藍、永固中綠
　（TURNER壓克力顏料）
黏著劑
胸針（20mm）

63・64の作法（基礎作法參照P.26起）

1　將紙型置於已延展的烤箱陶土上，再以美工刀切割胚體。
2　以牙籤雕刻花樣。
3　完全乾燥之後，以砂紙磨平整型。
4　以烤箱（約180℃）燒製約30分鐘。
5　冷卻之後，以壓克力顏料上色。
6　整體塗上SEALER亮光漆，待其乾燥。
7　以黏著劑將胸針橫向黏貼於作品背面。

原寸圖案

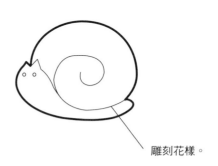

雕刻花樣。

63

最初以調色白塗於外殼部分。
乾燥後，再由上方開始塗上各指定色。

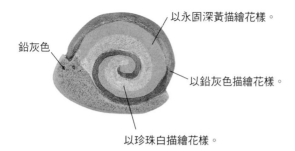

以永固深黃描繪花樣。

鉛灰色

以鉛灰色描繪花樣。

以珍珠白描繪花樣。

64

最初以調色白塗於外殼部分。
乾燥後，再由上方開始塗上各指定色。

天際藍

鉛灰色

以調色白描繪花樣。

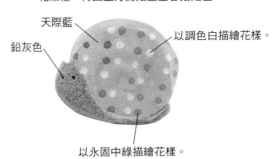

以永固中綠描繪花樣。

P.17 | 65・66 烏龜

*65の材料
烤箱陶土（工作用）
SEALER亮光漆（厚塗上光）
壓克力顏料
　珍珠白、深赭色（TURNER壓克力顏料）
黏著劑
胸針（20mm）

*66の材料
烤箱陶土（工作用）
SEALER亮光漆（厚塗上光）
壓克力顏料
　永固深黃、天際藍、永固中綠
　深赭色（TURNER壓克力顏料）
黏著劑
胸針（20mm）

65・66の作法（基礎作法參照P.26起）
1　將紙型置於已延展的烤箱陶土上，再以美工刀切割胚體。
2　以牙籤雕刻花樣。
3　完全乾燥之後，以砂紙磨平整型。
4　以烤箱（約180℃）燒製約30分鐘。
5　冷卻之後，以壓克力顏料上色。
6　整體塗上SEALER亮光漆，待其乾燥。
7　以黏著劑將胸針橫向黏貼於作品背面。

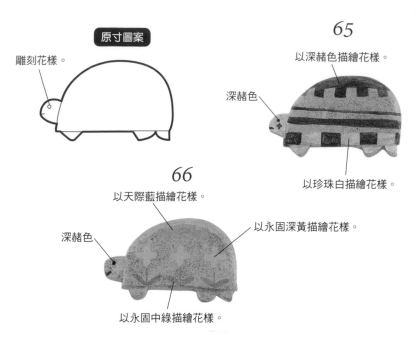

原寸圖案

雕刻花樣。

65
以深赭色描繪花樣。
深赭色
以珍珠白描繪花樣。

66
以天際藍描繪花樣。
深赭色
以永固深黃描繪花樣。
以永固中綠描繪花樣。

P.17 | 67・68 蛇

*67の材料
烤箱陶土（黑木節）
SEALER亮光漆（厚塗上光）
壓克力顏料
　鉛灰色、永固深黃、象牙黃
　（TURNER壓克力顏料）
黏著劑
胸針（20mm）

*68の材料
烤箱陶土（黑木節）
SEALER亮光漆（厚塗上光）
壓克力顏料
　調色白、鉛灰色（TURNER壓克力顏料）
　ACRA®紅橙色（Liquitex壓克力顏料）
黏著劑
胸針（20mm）

67・68の作法（基礎作法參照P.26起）
1　將紙型置於已延展的烤箱陶土上，再以美工刀切割胚體。
2　以牙籤雕刻花樣。
3　完全乾燥之後，以砂紙磨平整型。
4　以烤箱（約180℃）燒製約30分鐘。
5　冷卻之後，以壓克力顏料上色。
6　整體塗上SEALER亮光漆，待其乾燥。
7　以黏著劑將胸針橫向黏貼於作品背面。

67
最初以象牙黃塗於整體。
乾燥後，再由上方開始塗上各指定色
以永固深黃描繪花樣。
鉛灰色

原寸圖案

雕刻花樣。

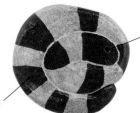

68
最初以調色白塗於整體。
乾燥後，再由上方開始塗上各指定色
鉛灰色
以ACRA®紅橙色描繪花樣。

＊69の材料
烤箱陶土（紅陶土）
烤箱陶土專用保護漆（Yu～）
烤箱陶土專用化妝土「白色」
黏著劑
胸針（25mm）

＊70の材料
烤箱陶土（工作用）
烤箱陶土專用保護漆（Yu～）
烤箱陶土專用化妝土「白色」
壓克力顏料
　萘酚深紅、群青藍（SAKURA壓克力顏料）
　白色（TURNER壓克力顏料）
黏著劑
胸針（25mm）

69・70の作法（基礎作法參照*P.26*起）
1 將紙型置於已延展的烤箱陶土上，再以美工刀切割胚體。
2 以雕塑刀、竹籤雕刻花樣。
3 以圖章蓋印出花樣。
4 完全乾燥之後，以砂紙磨平整型。
5 將部分區塊塗上化妝土「白色」。
6 待化妝土「白色」乾燥之後，以烤箱（約180℃）燒製約30分鐘。
7 作品*70*冷卻之後，以壓克力顏料上色。
8 整體塗上保護漆（Yu～），待其乾燥。
9 乾燥之後，以烤箱（約120℃）燒製約15分鐘。
10 冷卻之後，以黏著劑將胸針橫向黏貼於作品背面。

原寸圖案

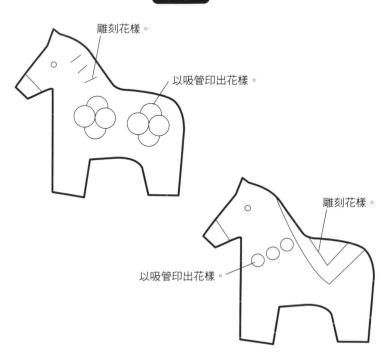

雕刻花樣。

以吸管印出花樣。

雕刻花樣。

以吸管印出花樣。

69

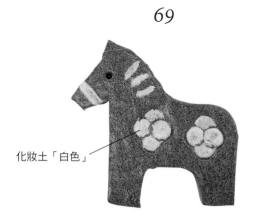

化妝土「白色」

70

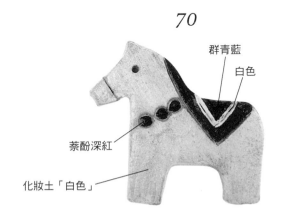

群青藍

白色

萘酚深紅

化妝土「白色」

＊71の材料

烤箱陶土（工作用）
烤箱陶土專用保護漆（Yu～）
烤箱陶土專用化妝土「白色」
壓克力顏料
　萘酚深紅（SAKURA壓克力顏料）
黏著劑
胸針（25mm）

＊74の材料

烤箱陶土（工作用）
烤箱陶土專用保護漆（Yu～）
烤箱陶土專用化妝土「白色」
壓克力顏料
　萘酚深紅（SAKURA壓克力顏料）
黏著劑
胸針（25mm）

71・74の作法（基礎作法參照P.26起）

1　將紙型置於已延展的烤箱陶土上，再以美工刀切割胚體。
2　以竹籤、三角雕刻刀雕刻花樣。
3　以衛生筷印出花樣。
4　完全乾燥之後，以砂紙磨平整型。
5　將部分區塊塗上化妝土「白色」。
6　待化妝土「白色」乾燥之後，以烤箱（約180℃）燒製約30分鐘。
7　冷卻之後，以壓克力顏料上色。
8　整體塗上保護漆（Yu～），待其乾燥。
9　乾燥之後，以烤箱（約120℃）燒製約15分鐘。
10　待冷卻之後，以黏著劑將胸針縱向黏貼於作品背面。

原寸圖案

雕刻花樣。

以衛生筷印出花樣。

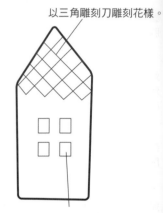

以三角雕刻刀雕刻花樣。

以衛生筷印出花樣。

71

74

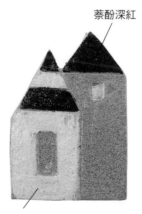

萘酚深紅

化妝土「白色」

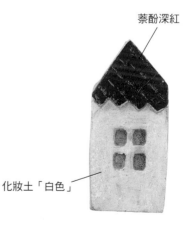

萘酚深紅

化妝土「白色」

P.19 *72・73・75 房屋*

＊72の材料
烤箱陶土（工作用）
烤箱陶土專用保護漆（Yu～）
壓克力顏料
　酞菁綠（SAKURA壓克力顏料）
　粉彩粉（TURNER壓克力顏料）
黏著劑
胸針（20mm）

＊73の材料
烤箱陶土（工作用）
烤箱陶土專用保護漆（Yu～）
壓克力顏料
　群青藍（SAKURA壓克力顏料）
　粉彩藍（TURNER壓克力顏料）
黏著劑
胸針（20mm）

＊75の材料
烤箱陶土（工作用）
烤箱陶土專用保護漆（Yu～）
壓克力顏料
　群青藍（SAKURA壓克力顏料）
　粉彩薰衣草紫（TURNER壓克力顏料）
黏著劑
胸針（25mm）

72・73・75の作法（**基礎作法參照P.26起**）
1　將紙型置於已延展的烤箱陶土上，再以美工刀切割胚體。
2　以黏土雕塑刀印出花樣。
3　以衛生筷印出花樣。
4　完全乾燥之後，以砂紙磨平整型。
5　以烤箱（約180℃）燒製約30分鐘。
6　冷卻之後，以壓克力顏料上色。
7　整體塗上保護漆（Yu～），待其乾燥。
8　乾燥之後，以烤箱（約120℃）燒製約15分鐘。
9　待冷卻之後，以黏著劑將胸針縱向黏貼於作品背面。

原寸圖案

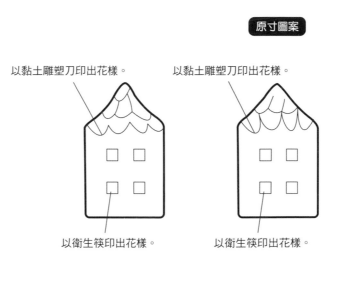

以黏土雕塑刀印出花樣。

以衛生筷印出花樣。

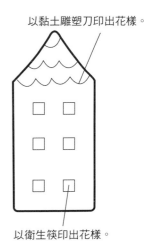

以黏土雕塑刀印出花樣。

以衛生筷印出花樣。

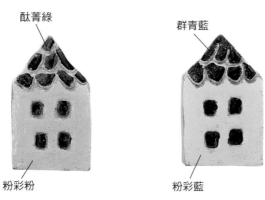

72
酞菁綠
粉彩粉

73
群青藍
粉彩藍

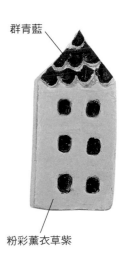

75
群青藍
粉彩薰衣草紫

＊76の材料

烤箱陶土（黑木節）
烤箱陶土專用保護漆（Yu～）
烤箱陶土專用化妝土「白色」
壓克力顏料
　赭黃色（TURNER壓克力顏料）
黏著劑
胸針（25mm）

＊77の材料

烤箱陶土（黑木節）
烤箱陶土專用保護漆（Yu～）
壓克力顏料
　粉彩藍、粉彩粉（TURNER壓克力顏料）
黏著劑
胸針（25mm）

76・77の作法（基礎作法參照P.26起）

1　將紙型置於已延展的烤箱陶土上，再以美工刀切割胚體。
2　以竹籤雕刻花樣。
3　完全乾燥之後，以砂紙磨平整型。
4　作品76是於整體塗上化妝土「白色」。
5　待化妝土「白色」乾燥之後，以烤箱（約180℃）燒製約30分鐘。
6　冷卻之後，以壓克力顏料上色。
7　整體塗上保護漆（Yu～），待其乾燥。
8　乾燥之後，以烤箱（約120℃）燒製約15分鐘。
9　冷卻之後，以黏著劑將胸針橫向黏貼於作品背面。

原寸圖案

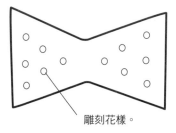

雕刻花樣。

雕刻花樣。

76

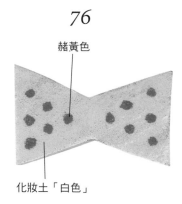

赭黃色

化妝土「白色」

77

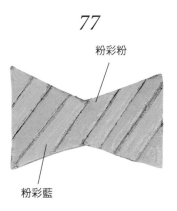

粉彩粉

粉彩藍

*78の材料

烤箱陶土（工作用）
烤箱陶土專用保護漆（Yu～）
烤箱陶土專用化妝土「白色」
壓克力顏料
　群青藍（SAKURA壓克力顏料）
黏著劑
胸針（20mm）

*79の材料

烤箱陶土（工作用）
烤箱陶土專用保護漆（Yu～）
烤箱陶土專用化妝土「白色」
壓克力顏料
　酞菁綠（SAKURA壓克力顏料）
黏著劑
胸針（20mm）

*80の材料

烤箱陶土（工作用）
烤箱陶土專用保護漆（Yu～）
烤箱陶土專用化妝土「白色」
壓克力顏料
　萘酚深紅（SAKURA壓克力顏料）
黏著劑
胸針（20mm）

*81の材料

烤箱陶土（工作用）
烤箱陶土專用保護漆（Yu～）
烤箱陶土專用化妝土「白色」
壓克力顏料
　粉彩藍（TURNER壓克力顏料）
黏著劑
胸針（20mm）

*82の材料

烤箱陶土（工作用）
烤箱陶土專用保護漆（Yu～）
烤箱陶土專用化妝土「白色」
壓克力顏料
　粉彩薰衣草紫（TURNER壓克力顏料）
黏著劑
胸針（20mm）

*83の材料

烤箱陶土（工作用）
烤箱陶土專用保護漆（Yu～）
烤箱陶土專用化妝土「白色」
壓克力顏料
　粉彩粉（TURNER壓克力顏料）
黏著劑
胸針（20mm）

78至83の作法（基礎作法參照P.26起）

1　將紙型置於已延展的烤箱陶土上，
　　再以美工刀切割胚體。
2　以竹籤雕刻花樣。
3　完全乾燥之後，以砂紙磨平整型。
4　將部分區塊塗上化妝土「白色」。
5　待化妝土「白色」乾燥之後，
　　以烤箱（約180℃）燒製約30分鐘。
6　冷卻之後，以壓克力顏料上色。
7　整體塗上保護漆（Yu～），待其乾燥。
8　乾燥之後，以烤箱（約120℃）燒製約15分鐘。
9　待冷卻之後，以黏著劑將胸針縱向黏貼於作品背面。

原寸圖案

雕刻花樣。　雕刻花樣。

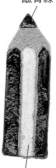

78
群青藍

化妝土「白色」

79
酞菁綠

化妝土「白色」

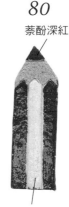

80
萘酚深紅

化妝土「白色」

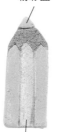

81
粉彩藍

化妝土「白色」

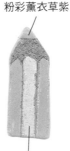

82
粉彩薰衣草紫

化妝土「白色」

83
粉彩粉

化妝土「白色」

P.21 84・85 帽子

*84の材料
烤箱陶土（工作用）
烤箱陶土專用保護漆（Yu～）
烤箱陶土專用化妝土「白色」
黏著劑
胸針（20mm）

*85の材料
烤箱陶土（紅陶土）
烤箱陶土專用保護漆（Yu～）
烤箱陶土專用化妝土「白色」
黏著劑
胸針（20mm）

84・85の作法（基礎作法參照P.26起）
1 將紙型置於已延展的烤箱陶土上，再以美工刀切割胚體。
2 以筆刀雕刻花樣。
3 完全乾燥之後，以砂紙磨平整型。
4 將部分區塊塗上化妝土「白色」。
5 待化妝土「白色」乾燥之後，
　以烤箱（約180℃）燒製約30分鐘。
6 冷卻之後，以壓克力顏料上色。
7 整體塗上保護漆（Yu～），待其乾燥。
8 乾燥之後，以烤箱（約120℃）燒製約15分鐘。
9 冷卻之後，以黏著劑將胸針橫向黏貼於作品背面。

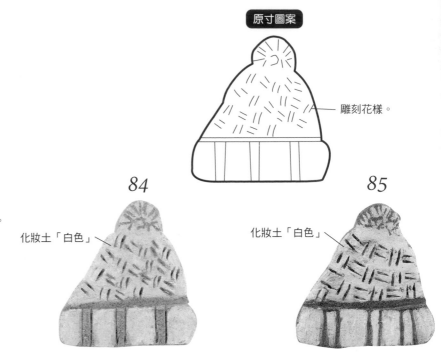

原寸圖案

雕刻花樣。

84　85

化妝土「白色」　　化妝土「白色」

P.21 86・87 襪子

*86の材料
烤箱陶土（工作用）
烤箱陶土專用保護漆（Yu～）
烤箱陶土專用化妝土「白色」
壓克力顏料
　赭黃色（TURNER壓克力顏料）
黏著劑
胸針（20mm）

*87の材料
烤箱陶土（工作用）
烤箱陶土專用保護漆（Yu～）
烤箱陶土專用化妝土「白色」
壓克力顏料
　群青藍（SAKURA壓克力顏料）
黏著劑
胸針（20mm）

86・87の作法（基礎作法參照P.26起）
1 將紙型置於已延展的烤箱陶土上，再以美工刀切割胚體。
2 以筆刀雕刻花樣。
3 作品86以圖章蓋印出花樣。
4 完全乾燥之後，以砂紙磨平整型。
5 將部分區塊塗上化妝土「白色」。
6 待化妝土「白色」乾燥之後，
　以烤箱（約180℃）燒製約30分鐘。
7 冷卻之後，以壓克力顏料上色。
8 整體塗上保護漆（Yu～），待其乾燥。
9 乾燥之後，以烤箱（約120℃）燒製約15分鐘。
10 待冷卻之後，以黏著劑將胸針縱向黏貼於作品背面。

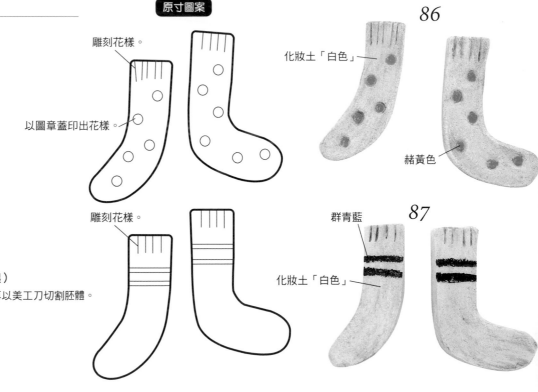

原寸圖案

雕刻花樣。

以圖章蓋印出花樣。

雕刻花樣。

86

化妝土「白色」

赭黃色

87

群青藍

化妝土「白色」

＊88・91・93の材料
烤箱陶土（工作用）
烤箱陶土專用保護漆（Yu～）
壓克力顏料
　淺金色（TURNER壓克力顏料）
黏著劑
胸針（25mm）

＊89・90・92の材料
烤箱陶土（工作用）
烤箱陶土專用保護漆（Yu～）
壓克力顏料
　銀色（SAKURA壓克力顏料）
黏著劑
胸針（25mm）

88至93の作法（基礎作法參照P.26起）

1　將紙型置於已延展的烤箱陶土上，再以美工刀切割胚體。
2　以圖章蓋印出花樣。
3　以吸管穿洞。
4　完全乾燥之後，以砂紙磨平整型。
5　以烤箱（約180℃）燒製約30分鐘。
6　冷卻之後，以壓克力顏料上色。
7　整體塗上保護漆（Yu～），待其乾燥。
8　乾燥之後，以烤箱（約120℃）燒製約15分鐘。
9　冷卻之後，以黏著劑將胸針橫向黏貼於作品背面。

原寸圖案

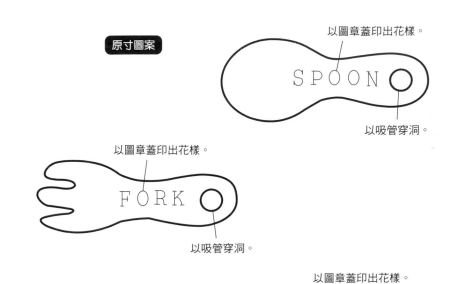

以圖章蓋印出花樣。
SPOON
以吸管穿洞。

以圖章蓋印出花樣。
FORK
以吸管穿洞。

以圖章蓋印出花樣。
KNIFE
以吸管穿洞。

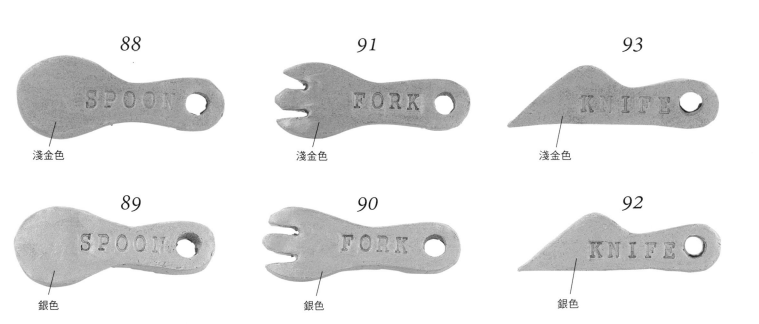

88
SPOON
淺金色

91
FORK
淺金色

93
KNIFE
淺金色

89
SPOON
銀色

90
FORK
銀色

92
KNIFE
銀色

＊94の材料
烤箱陶土（工作用）
烤箱陶土專用保護漆（Yu～）
烤箱陶土專用化妝土「白色」
壓克力顏料
　群青藍（SAKURA壓克力顏料）
黏著劑
胸針（20mm）

＊95の材料
烤箱陶土（工作用）
烤箱陶土專用保護漆（Yu～）
烤箱陶土專用化妝土「白色」
壓克力顏料
　淺金色（TURNER壓克力顏料）
黏著劑
胸針（20mm）

＊96の材料
烤箱陶土（工作用）
烤箱陶土專用保護漆（Yu～）
烤箱陶土專用化妝土「白色」
壓克力顏料
　赭黃色（TURNER壓克力顏料）
黏著劑
胸針（20mm）

94至96の作法（基礎作法參照P.26起）
1　將紙型置於已延展的烤箱陶土上，再以美工刀切割胚體。
2　以細工棒雕刻花樣。
3　以圖章蓋印出花樣。
4　完全乾燥之後，以砂紙磨平整型。
5　將部分區塊塗上化妝土「白色」。
6　待化妝土「白色」乾燥之後，以烤箱（約180℃）燒製約30分鐘。
7　冷卻之後，以壓克力顏料上色。
8　整體塗上保護漆（Yu～），待其乾燥。
9　乾燥之後，以烤箱（約120℃）燒製約15分鐘。
10 冷卻之後，以黏著劑將胸針橫向黏貼於作品背面。

原寸圖案

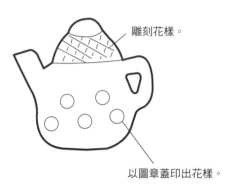
雕刻花樣。
以圖章蓋印出花樣。

94

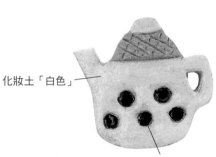
化妝土「白色」
群青藍

95

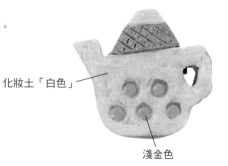
化妝土「白色」
淺金色

96

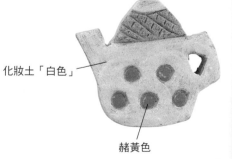
化妝土「白色」
赭黃色

yaka

現居埼玉縣，每天過著陶醉於手藝樂趣的生活。為了製作自己配戴的胸針，而摸索於各種材料時，邂逅了烤箱陶土。目前從事創作並販售以植物圖案為主的胸針。

http://kobo-yaka.com/

NAPICO

胸針作家。現居大阪府。致力於創作出不過度搶眼、質樸且熱情，只要配戴上胸針就會令人變得開心不已的作品，因而投入製作販售當中。自然且充滿暖意的風格為其作品特徵。

https://minne.com/nanayoshi216/profile

Itou Yumiko

插畫家。生活在靠海的城市，一邊描繪著不可思議生物所存在的畫作，或創作紙雜貨。偶爾會將動物們塑成黏土之後，再製作成胸針等小物。

http://yaplog.jp/kuma_blo/

https://minne.com/millofdreams

merenda

黏土作家。現居北海道。以樹脂黏土等材料製作而成的仿真甜點作品為主題進行販售。
自從遇見了陶土之後，也開始製作起陶土胸針。
配戴在身上，會使人心情愉悅的食物等自由創意的作品為其特色所在。

https://minne.com/528728213

家用烤箱OK！
一試就會作の陶土胸針&造型小物

作　　　者／BOUTIUQE-SHA
譯　　　者／彭小玲
發　行　人／詹慶和
總　編　輯／蔡麗玲
執 行 編 輯／陳姿伶
編　　　輯／蔡毓玲・劉蕙寧・黃璟安・李佳穎・李宛真
封 面 設 計／鯨魚工作室・韓欣恬
內 頁 排 版／鯨魚工作室
美 術 編 輯／陳麗娜・周盈汝・韓欣恬
出　版　者／Elegant-Boutique新手作
發　行　者／悅智文化事業有限公司　　郵政劃撥帳號／19452608
戶　　　名／悅智文化事業有限公司
地　　　址／220新北市板橋區板新路206號3樓
網　　　址／www.elegantbooks.com.tw
電 子 郵 件／elegant.books@msa.hinet.net
電　　　話／(02)8952-4078
傳　　　真／(02)8952-4084

2016年9月初版一刷　定價280元

Lady Boutique Series No.4144
Oven Toudo de Tsukuru Brooch to Komono
Copyright © 2015 Boutique-sha, Inc.
All rights reserved.
Original Japanese edition published in Japan by BOUTIQUE-SHA.
Chinese (in complex character) translation rights arranged with BOUTIQUE-SHA.
through KEIO CULTURAL ENTERPRISE CO., LTD.

經銷／高見文化行銷股份有限公司
地址／新北市樹林區佳園路二段70-1號
電話／0800-055-365　　傳真／（02）2668-6220

國家圖書館出版品預行編目(CIP)資料

家用烤箱OK！一試就會作の陶土胸針&造型小物 /
BOUTIQUE-SHA著；彭小玲譯. -- 初版. -- 新北市：
新手作, 2016.09
　　面；　公分. -- (趣.手藝；66)
ISBN 978-986-93288-3-8(平裝)

1.泥工遊玩 2.黏土

999.6　　　　　　　　　　　　105014982

Staff　｜　編　　輯　丸山亮平・安彥友美
　　　　　　作法校閱　三城洋子
　　　　　　攝　　影　安田仁志
　　　　　　書籍設計　Miura Shuko
　　　　　　插　　圖　白井郁美

材料・工具提供
株式會社YAKO
〒 143-0016
東京都大田區大森北 6-2-9 1F
TEL：03-5762-1623
http://yako.co.jp/

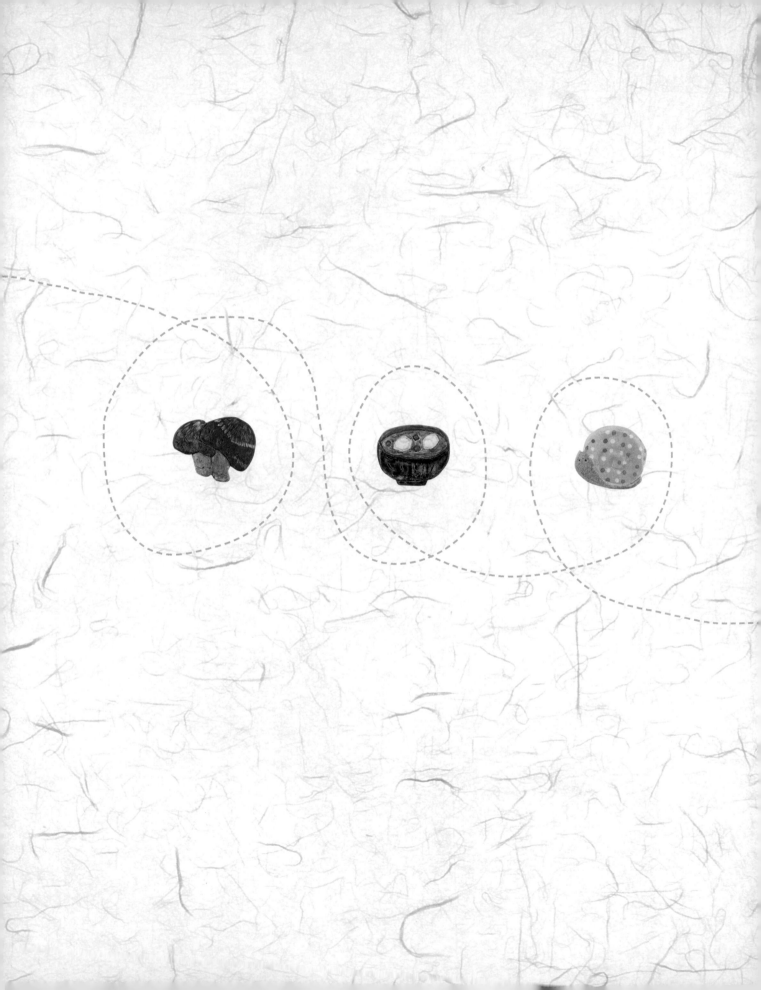